名家大手筆

經典新閱讀

道德經

U0063651

老子 文

趙孟頫 鮮于樞 書

商務印書館

道德經

編　　者	商務印書館編輯出版部
責任編輯	徐昕宇
書籍設計	涂慧
排　　版	周榮
校　　對	甘麗華
出　　版	商務印書館（香港）有限公司 香港筲箕灣耀興道三號東滙廣場八樓 http://www.commercialpress.com.hk
發　　行	香港聯合書刊物流有限公司 香港新界大埔汀麗路三十六號中華商務印刷大廈三字樓
印　　刷	中華商務彩色印刷有限公司 香港新界大埔汀麗路三十六號中華商務印刷大廈
版　　次	二〇一九年七月第一版第一次印刷 © 2019 商務印書館（香港）有限公司 ISBN 978 962 07 4600 0 Printed in Hong Kong

目錄

一　上古智者　道教先師　2

　　　神龍見首不見尾

　　　智慧之光耀千古

　　　在宗教神話背後

二　讀寫經典　感悟人生　8

　　　不讀《道德經》，不知中國文化

　　　在書寫中參悟真理

　　　出神入化的趙體《小楷書道德經卷》　王連起

三　名篇賞與讀　31

四　《道德經》書法珍品賞　108

　　　筆法精美的《楷書老子道德經卷》　張　彬

　　　工穩精謹的《隸書老子道德經卷》　王連起

五　隸書與隸法　馬國權　122

　　　附錄：中國古代書法發展概況表　132

老子是中國歷史上一個傳奇人物，關於他的真實姓名、生活年代、身世背景，至今難以詳考。但他存世的《道德經》卻澤被數千年，對中國人有極大的啟示，在世界範圍內產生深刻影響。

神龍見首不見尾

老子是道家學派的開山鼻祖。他究竟是怎樣一個人，千百年來，人們眾說紛紜，時至今日仍是一個難解之謎。有人認為老子指老聃，有人認為是老萊子，還有人認為是周太史儋；其年齡或云一百六十餘歲，或云二百餘歲。關於老子生平

老子之名從何而來？

關於老子其人，有李耳、老萊子、太史儋等三說。那麼，「老子」一名又是從何而來的呢？歷來說法不一。道教傳說中，老子母親因食李子而懷孕，懷胎八十一年始生一子。嬰兒一出生即是白眉、白髮、白鬚，因而取名「老子」。也有人認為「子」在中國古代是對男子的美稱，「老」是德高而長壽之謂。還有人認為，「老子」即是老萊子的簡稱。

最早的文字記載是司馬遷的《史記・老子韓非列傳》，即便嚴謹如司馬遷，也只能依據各種傳聞，列舉了幾個可能與老子有關的傳說人物，算是「以疑傳疑」，言之未鑿。

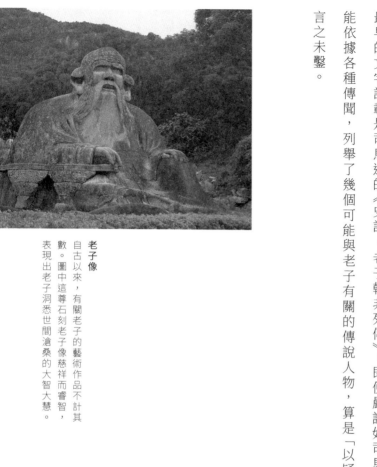

老子像

自古以來，有關老子的藝術作品不計其數。圖中這尊石刻老子像慈祥而睿智，表現出老子洞悉世間滄桑的大智大慧。

「柱下史」是幹甚麼的？

傳說老子曾當過周朝的柱下史，即負責看管、整理簡、冊等各類文獻資料的官員，相當於今天的國家圖書館館長。據說老子正是利用職務之便，飽覽群書，才對歷史上的成敗、存亡、禍福有了深刻的理解，進而形成主張返璞歸真、致虛守靜的「無為」思想。

智慧之光耀千古

據《史記》載，老子生活於二千多年前的春秋末期，約與孔子同時。他姓李，名耳，字聃，出身於楚國苦縣（今河南鹿邑東）厲鄉曲仁里，曾當過周王朝的守藏史、柱下史，參與國家重大政治活動，積累了淵博的學識和豐富的社會經驗。當他騎着青牛出函谷關時，關令尹喜知道老子晚年見周王朝內亂，便棄官西去。他將隱去，請他著書。於是，老子寫下了五千餘字，作為「通行證」。之後，老子便「莫知所終」地神秘消失了。他去了哪裏？終在何方？沒有人確知，故司馬遷稱他為「隱君子」。後世也有人猜測他騎着青牛西渡流沙，過了新疆以北，到西域去了。；也有人說，老子是去了秦國，後來客死那裏。

春秋戰國時期，社會政治混亂動盪，思想領域卻極其活躍繁榮，各種文化思

老萊子和太史儋是誰？

老萊子和太史儋是《史記》記載可能與老子有關的兩個人物。傳說老萊子是春秋時期的思想家，《史記》記載，老萊子「亦楚人也，著書十五篇，言道家之用，與孔子同時」。老萊子還以孝順父母著稱，傳說他七十二歲時，還經常穿彩衣，作嬰兒的動作，以取悅雙親。後世也用「老萊衣」比喻對老人的孝順。儋傳說是周朝太史，《史記》載，「周太史儋見秦獻公⋯⋯或曰儋即老子」。後世有學者認為，「儋」與「聃」音同字通；聃為周柱下史，儋亦周之史官；老子有西出關的故事，太史儋見秦獻公，亦必出關，因此，太史儋即老子。

想如百川匯流，諸子百家如燦爛星空，相映生輝。老子就生活在這樣一個大變革的時代，他自隱無名，不求聞達，但他高深的思想，連當時名滿天下的孔子都深為折服，幾度「適周問禮」，向他請教，讚揚他「龍之乘風雲而上天」，尊其為「猶龍」。

老子是中國思想史上的一位偉人，他創立道家學派，開中國文化一脈；他第一個否定天帝（神）創造萬物的觀點，可以說是無神論的始祖；他的「道法自然」的思想，深遠影響了中國傳統的哲學、醫學、工程、藝術乃至社會的各個層面。從古迄今，老子的影響可謂無處不在：在中國每一個時代，每一個階層，每一類人群，每一處地域，幾乎都有關於老子的各種傳說。屈原、李白、白居易、杜牧、蘇東坡等彪炳千秋的文人名士，殫精竭慮追求老子的大徹大悟、清靜無為；鐵匠、煤窯匠、磨刀匠等行業，皆拜老子為祖師爺。

林語堂先生說：孔子屬於「仁」的典型人物，道家聖者──老子──則是聰

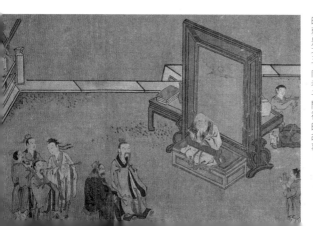

《孔子問禮圖》
傳說老子精通歷史、掌故，明於天道。孔子曾多次向他請教，讚揚他的思想博大精深。這幅《孔子問禮圖》繪於明代，描述的就是孔子向老子問禮的故事。

慧、淵博、才智的代表者。今天，雖然歷史已跨越千年，但重新解讀這位上古智者，不難發現，他的思想確實啟人心智：一般人只看到事物的正面，他卻看到了反面；一般人只看到事物的外表，他卻看到了內涵。他教人無為、無我、居下、退後、清虛、自然，反對無止境的追求物慾的滿足，講求精神境界的提升，反對以人為的方式扭曲，主張順乎自然。這種思想看似消極、避世，卻為世人提供了觀察社會、思索人生的獨特視角，體現了一位智者對人生的深刻洞察與冷靜思考。時至今日，老子仍是大多數中國人參悟人生俗世的先知，他的思想已成為中國人傳統精神文化不可或缺的一部分。

在宗教神話背後

在中國古代四大名著之一的《西遊記》裏，有一位連玉皇大帝都要讓三分、

老子騎青牛像

中國民間認為牛是一種神物，道家謂仙人常騎着青牛，傳說老子西遊時，是騎着青牛出函谷關。唐代帝王尊老子為始祖，大大提高了道教的地位，這尊青銅老子騎牛像便是唐代遺物。

「齊天大聖」孫悟空也奈何不得的騎牛老者——太上老君。傳說太上老君居於三十三天之上，為道教始祖。在《封神演義》中，又說老子奉鴻鈞老祖之命，下凡創立道教。老子是如何搖身一變成為太上老君，並被道教尊奉為祖師的呢？

漢代，各種關於老子的傳說大行其盛，說他因為修道，活了二百多歲，他的學問如何高深莫測，連孔子也要向他請教等等，所以，老子逐漸成為後人心目中的活神仙。東漢張道陵創「五斗米道」時，為了吸引百姓的注意和信仰，就宣稱「一（道）散形為氣，聚形為太上老君」，於是「道」就是「太上老君」，就是老子；老子提出的「道」，也就成為道教的最高信仰。唐代，老子被追認為李姓始祖，上尊號「玄元皇帝」、「先聖宗師」。宋真宗時，加封老子為「太上老君混元上德皇帝」。這樣，老子就自然而然成了道教的教主。後來他又被列入道教「三清」尊位，稱「道德天尊」。

道家和道教是一回事嗎？

道家是中國古代的一個思想流派，以老子、莊子為代表。因為老子以「道」為思想體系的核心，第一個把「道」作為哲學的最高範疇和產生宇宙萬物的總根源，所以，人們便把這一學派稱為道家。

道教是中國土生土長的傳統宗教，創立於東漢，因以「道」為最高信仰而得名。道教尊老子為教祖，奉《道德經》為主要經典。主張通過修煉，得道成仙。初時，入道者須交五斗米，故又稱「五斗米道」。

道家哲學是道教重要的思想淵源，但二者並非一回事。

二　讀寫經典　感悟人生

古往今來，誰是中國最大的暢銷書作家？哪一部中文作品流傳最廣？

聯合國教科文組織曾做過一個統計，結果出人意料！在各類文化名著中，被譯成外文語種最多、發行量最大的，除《聖經》以外，首推老子的《道德經》。因此，有人將《道德經》稱為「中國的聖經」。

幾千年來，無數文人學者被這本中國「聖經」包蘊的博大智慧所折服，而由衷地感歎，讀中國文章，不能不讀《道德經》；不讀《道德經》，不知何謂東方智慧。

不讀《道德經》，不知中國文化

《道德經》又稱《道德真經》、《老子》、《五千文》，被譽為開中國古代哲學思想先河的哲理詩，是老子對宇宙、人生、社會、政治、軍事認知的哲學格言，不過五千言，卻幾乎一字涵蓋一個觀念，讓後人用了不知多少萬言去詮釋它，卻永遠意猶未盡。

尋找生命的出路

生命從何而來，歸於何處？人生的意義究竟是甚麼？如何處理天人之間的關係？從誕生的一刻起，人類便開始尋找生命存在的意義。在探索這些永恆命題的過程中，不同民族形成各自的自然觀、社會觀、人生觀。百家爭鳴的春秋戰國時期，是中華民族思想、精神的孕育、形成階段，中國人對待自然、生命、道德、

常道名可名非常名無名天地之始

有名萬物之母常無欲以觀其妙常有欲以觀

其徼此兩者同出而異名同謂之玄玄之又玄眾

妙之門

天下皆知美之為美斯惡已皆知善之為善斯不

善已故有無之相生難易之相成長短之相形高

下之相傾音聲之相和前後之相隨是以聖人處

無為之事行不言之教萬物作而不辭生而不

有為而不恃功成不居夫唯不居是以不去

不尚賢使民不爭不貴難得之貨使民不為

盜不見可欲使心不亂是以聖人之治也虛其心實

其腹弱其志強其骨常使民無知無欲使夫知

者不敢為也為無為則無不治矣

道沖而用之或不盈淵乎似萬物之宗挫其銳

解其紛和其光同其塵湛兮似若存吾不知

其誰之子象帝之先

天地不仁以萬物為芻狗聖人不仁以百姓為芻

狗天地之間其猶橐籥乎虛而不屈動而愈

出多言數窮不如守中

谷神不死是謂玄牝玄牝之門是謂天地根

倫理最根本的觀念基本都在這一時期得以成形。

在諸子百家中，始終貫穿中國古代歷史，對中國文化產生深遠影響的只有儒、道兩家。對於這兩種思想對中國人精神塑造的不同影響，南懷瑾先生曾形象地用糧食店和藥店來比喻：「儒家像糧食店，絕不能打。否則，打倒了儒家，我們就沒有飯吃——沒有精神糧食；……道家則是藥店，如果不生病，一生也可以不必去理會它，要是一生病，就非自動找上門去不可。」

細讀中國幾千年的歷史，就會發現一個不易的法則：在社會昌明、經濟繁榮、人們追求政治修為的時代，往往儒學大彰，而道家多淪為與神仙巫術並提的旁門左道．；但每當社會動蕩、時代變亂，政治、經濟、文化衰敗，人們失去精神……在思想中找出路。東漢末年政治動蕩、民不聊生，於是道……以《易經》、《老子》、

寄托時，往往都是從⋯⋯
教創立；魏晉時期也是一個變動不安、政治混亂的時代⋯⋯以致於後來，每到一個動蕩的時
《莊子》為思想核心的「三玄」之學便高度盛行

⋯⋯不如其已揣而銳不可長保金玉滿
時夫惟不爭故無尤矣
⋯⋯善人言善信

堂莫之能守富貴而驕自遺其咎功成名遂
身退天之道

載營魄抱一能無離乎專氣致柔能如嬰兒
乎滌除玄覽能無疵乎愛民治國能無為乎
天門開闔能無雌乎明白四達能無知乎生之
畜之生而不有為而不恃長而不宰是謂玄德

三十輻共一轂當其無有車之用埏埴以為器
當其無有器之用鑿戶牖以為室當其無有
室之用故有之以為利無之以為用

五色令人目盲五音令人耳聾五味令人口爽
馳騁田獵令人心發狂難得之貨令人行妨是
以聖人為腹不為目故去彼取此

寵辱若驚貴大患若身何謂寵辱寵為下得
之若驚失之若驚是謂寵辱若驚何謂貴大
患若身吾所以有大患者為吾有身及吾無身
吾有何患故貴以身為天下若可寄天下愛以
身為天下若可託天下

老子

道可道非常道名可名非常名無名天地之始

有名萬物之母常無欲以觀其妙常有欲以觀

其徼此兩者同出而異名同謂之玄玄之又玄眾

妙之門

天下皆知美之為美斯惡已皆知善之為善斯不

善已故有無之相生難易之相成長短之相形高

下之相傾音聲之相和前後之相隨是以聖人處

無為之事行不言之教萬物作而不辭生而不

有為而不恃功成不居夫唯不居是以不去

不尚賢使民不爭不貴難得之貨使民不為

盜不見可欲使心不亂是以聖人之治也虛其心實

其腹弱其志強其骨常使民無知無欲使夫知

者不敢為也為無為則無不治矣

道沖而用之或不盈淵乎似萬物之宗挫其銳

解其紛和其光同其塵湛兮似若存吾不知

其誰之子象帝之先

天地不仁以萬物為芻狗聖人不仁以百姓為芻

狗天地之間其猶橐籥乎虛而不屈動而愈

出多言數窮不如守中

谷神不死是謂玄牝玄牝之門是謂天地根

不讀《道德經》，不知中國文化

《道德經》又稱《道德真經》、《老子》、《五千文》，被譽為開中國古代哲學思想先河的哲理詩，是老子對宇宙、人生、社會、政治、軍事認知的哲學格言，不過五千言，卻幾乎一字涵蓋一個觀念，讓後人用了不知多少萬言去詮釋它，卻永遠意猶未盡。

尋找生命的出路

生命從何而來，歸於何處？人生的意義究竟是甚麼？如何處理天人之間的關係？從誕生的一刻起，人類便開始尋找生命存在的意義。在探索這些永恆命題的過程中，不同民族形成各自的自然觀、社會觀、人生觀。百家爭鳴的春秋戰國時期，是中華民族思想、精神的孕育、形成階段，中國人對待自然、生命、道德、

你知道中國歷史上的「百家爭鳴」嗎？
春秋戰國時期，社會政治急劇變革，帶動了思想、文化的空前繁榮，各種學派紛紛湧現，著名的有儒、法、道、墨、名、陰陽、縱橫、農、雜等家。他們著書立說，遊說爭辯，形成「百家爭鳴」的局面。這種局面，對當時思想、文化、學術的發展有很大的推動作用。後世也用以比喻學術研究中出現的各抒己見以求發展的學術現象。

倫理最根本的觀念基本在這一時期得以成形。

在諸子百家中，始終貫穿中國古代歷史，對中國文化產生深遠影響的只有儒、道兩家。對於這兩種思想對中國人精神塑造的不同影響，南懷瑾先生曾形象地用糧食店和藥店來比喻：「儒家像糧食店，絕不能打。否則，打倒了儒家，我們就沒有飯吃——沒有精神糧食；……道家則是藥店，如果不生病，一生也可以不必去理會它，要是一生病，就非自動找上門去不可。」

細讀中國幾千年的歷史，就會發現一個不易的法則：在社會昌明、經濟繁榮、人們追求政治修為的時代，往往儒學大彰，而道家多淪為與神仙巫術並提的旁門左道；但每當社會動盪、時代變亂，政治、經濟、文化衰敗，人們失去精神寄託時，往往都是從老莊思想中找出路。東漢末年政治動盪、民不聊生，於是道教創立；魏晉時期也是一個變動不安、政治混亂的時代，以《易經》、《老子》、《莊子》為思想核心的「三玄」之學便高度盛行，以致於後來，每到一個動盪的時

16

能長生是以聖人後其身而身先外其身而身

存非以其無私耶故能成其私

上善若水水善利萬物而不爭處眾人之所

惡故幾於道居善地心善淵與善人言善信

政善治事善能動善時夫惟不爭故無尤矣

持而盈之不如其已揣而銳不可長保金玉滿

堂莫之能守富貴而驕自遺其咎切成名遂

身退天之道

載營魄抱一能無離乎專氣致柔能如嬰兒

乎滌除玄覽能無疵乎愛民治國能無為乎

天門開闔能無雌乎明白四達能無知乎生之

音之生而不有 為而不恃 長而不宰 是謂玄德

三十輻共一轂 當其無 有車之用 埏埴以為器

當其無 有器之用 鑿戶牖以為室 當其無 有

室之用 故有之以為利 無之以為用

五色令人目盲 五音令人耳聾 五味令人口爽

馳騁田獵令人心發狂 難得之貨令人行妨 是

以聖人為腹 不為目 故去彼取此

寵辱若驚 貴大患若身 何謂寵辱 寵為下 得

之若驚 失之若驚 是謂寵辱若驚 何謂貴大

患若身 吾所以有大患者 為吾有身 及吾無身

吾有何患 故貴以身為天下 若可寄天下 愛以

身為天下 若可託天下

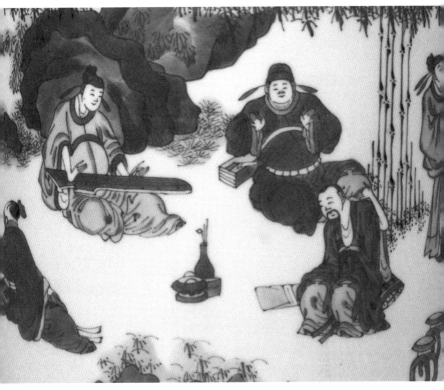

竹林七賢圖

魏晉時期，以黃老思想為精神寄托，形成了著名的魏晉玄學，其代表人物有嵇康、阮籍、山濤、向秀、王戎、劉伶和阮咸等七人，被稱為「竹林七賢」。此圖為繪於清代筆筒上的「竹林七賢圖」局部。

代，「三玄」之學就會大受歡迎。為甚麼越是在困苦流離之世，道家思想就越能夠成為解救人們心靈的良藥呢？

與儒學着眼「人道」、重於「致用」不同，道家崇尚自然主義，引導人們放眼於廣闊無垠的天地自然之中，超脫於一時一事的是非、得失、榮辱。道家主張淡泊名利，隨遇而安，逝去的不強求，來到的也不躲避，不因豐厚的物質生活而歡悅，也不因貧賤簡陋的處境而憂慮，不為私慾而心神不安，不因挫折而情緒波動、怨天尤人，始終如一地追求崇高的精神境界。這種思想能夠引導人們坦然冷靜地面對曲折的人生，勇敢地承受無法避免的困苦和磨難，從而保持心理的平衡。正如林語堂先生所說：「道家的自然主義是服鎮痛劑，用以撫慰創傷了的中國人之靈魂者。」從另一方面看，道家思想具有無為清靜其外、有為積極其內的特性，它號召人們放棄已有的禮法與教條，建立人道符合天道的新秩序。因此才會有唯一被中國史學家稱為百姓最幸福的時代——「文景之治」，才會有中國古

代社會的黃金時代——「開元盛世」。

今天，重新解讀《道德經》，不僅給我們提供了一種認識世界、了解社會的視野，更給我們的人生以無窮啟示。「禍兮福所倚，福兮禍所伏」，「千里之行，始於足下」，「以其不爭，故天下莫能與之爭」，這些膾炙人口的名言，未因時代久遠而被人遺忘，智者的聲音將永遠穿越時空照亮今日的生命。正如有的學者所講，《道德經》的思想，經過社會歷史的解析和吸收，已經成為中國社會的寶貴精神財富，對中華民族每一個成員，都具有潛移默化而不可抗拒的「造就」作用。

二十一世紀，社會變化迅速，生活節奏更快，競爭拼搏更劇烈，現代人更需要解除焦慮、困惑、迷茫的清心良藥。學會超脫功利，用與世俗相反的眼光來看事物、看人生，反而更容易領悟真理，在塵世喧囂煩雜中留給自己一塊清淨之地；學會體味人生從「無」到「有」、又從「有」到「無」的循環往復，反而更珍

辨儒、道二家，如果說儒家之用在於「教」人，那麼，道家之功則可譬之以「造」人。

甚麼是「文景之治」、「開元盛世」？

「文景」是西漢文帝劉恆（公元前一七九至前一五七在位）與景帝劉啟（公元前一五六至前一四一在位）的並稱。兩帝相繼，皆提倡老子之學，以黃老之學無為而治的思想治理天下，推行休養生息政策，使社會比較安定富裕，史稱「文景之治」。

「開元」（七一三──七四一）是唐玄宗李隆基的年號。唐代奉老子為始祖，唐玄宗崇奉道教的清靜無為主義，身體力行，將唐代的政治、經濟、文化推向最高峰。盛唐是中國古代經濟、文化最為繁盛的黃金時代，史稱「開元盛世」。

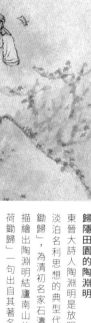

帶月荷鋤歸

歸隱田園的陶淵明

東晉大詩人陶淵明是放眼自然、清靜無為、淡泊名利思想的典型代表。這幅「帶月荷鋤歸」，為清初名家石濤所繪，極富詩意地描繪出陶淵明結廬南山的歸隱生活，「帶月荷鋤歸」一句出自其著名的《歸園田居》。

惜生命的短暫，努力完善自我；學會在困頓之處，坦然面對，在變局中，順其自然，無為而治，反而可爆發驚人的力量，開創新的人生。

智者的聲音

在中國古代的思想家中，有三位具有世界影響的「聖人」，即文聖孔子、武聖孫子和哲聖老子。老子的《道德經》是中國哲學的開山之作。

《史記》記載，「老子乃著書上下篇，言道德之意五千餘言。」後人分別取上、下篇起首的「道」和「德」，稱上篇為《道經》，下篇為《德經》，合稱《道德經》。

《道德經》是老子對宇宙、人生、社會、政治、軍事認知的哲學格言，從宇宙到人生，從物質到精神，從社會到政治，將各個層面佈列得井井有條，構造出一個宇宙觀、人生觀、方法論的宏大框架，樸素、自然、豁達，然而深邃。正如林語堂先生所說：「對宇宙的神秘和美麗、生與死的意義、內在靈魂的震撼，以及

21

不知足的悲感，究竟能體會多少？或許沒有人能說出他確切的感受；但在《道德經》裏，卻把這些感受都泄露出來了。」

「道」是老子整個哲學系統的中心觀念，是指非人為的自然狀態。老子認為，「道」是天地萬物的本源，是自然界、人類社會和思維的根本法則。「道」成為中國古典哲學最高範疇，始於老子。南懷瑾說，一個「道」字，代表了中國的宗教觀，也代表了中國的哲學——包括人生哲學、政治哲學、軍事哲學、經濟哲學，乃至一切種種哲學，都涵在此一「道」字中。

「德」是指人類思想返回自然的狀態，就是順應事物本身狀況去自由發展，而不用外力去抑制約束，即自然無為。以自然無為的觀念為指導，老子進一步提出「無為而治」的政治主張。老子強調實行「無為」之政的好處，「我無為而民自化，我好靜而民自正，我無事而民自富，我無慾而民自樸」，認為為政者如採用「無為」政治，讓人民自我化育，自我發展，自我完善，那麼人民自然能夠平安

《道德經》有哪些版本？

《道德經》是中國最古老的哲學典籍之一，由古及今，流傳版本甚多，但追本溯源，主要可分為三種：一是通行本，二是湖南長沙馬王堆漢墓出土帛書《老子》甲、乙本，三是唐代傅奕校定的《古本老子》。帛書《老子》甲、乙本是迄今所見最古老的兩種抄本。通行本又稱今本，是目前流傳最廣的版本，又分三國魏王弼《老子道德經註》和河上公註《老子道德經》兩種。

富足，社會自然能夠和諧安穩。

《道德經》中還包含着樸素的辯證法思想。老子認為各種事物都有對立面，提出了剛柔、強弱、虛實、榮辱、智愚、巧拙等一系列對立的概念，並認識到對立面可能相互轉化。他提出「禍兮福之所倚，福兮禍之所伏」，「反者道之動」，認識到矛盾的運動是事物發展的推動力。這些樸素的辯證法思想，對後來中國哲學的發展產生巨大影響，後世的哲學家都從不同角度吸收了他的思想。因此，老子被尊奉為「中國哲學的鼻祖，中國哲學史上第一位真正的哲學家」。

東西方學者眼中的《道德經》

《道德經》以精煉的八十一章，幾乎把所有的道理都涵蓋了。後世的各種思想無不從中得到啟迪和靈感。而且每個讀到《道德經》的人，無不為老子的高深莫測、博大精深的思想智慧所傾倒。魯迅在談到《道德經》時曾由衷地感歎：「不

讀《老子》一書，不知中國文化。」

在孔子的聲名遠播西方之前，西方的批評家和學者早已研究過老子，並對他推崇備至。在黑格爾的心目中，中國古代只有一位哲學家，那就是老子。他在《哲學史講演錄‧中國哲學》中說，老子的「道」乃是「一切事物存在的理性基礎」。西方現代著名哲學家、存在主義大師海德格爾，親譯《道德經》，並將「道」直譯為 Tao，說老子的「道」和希臘哲學中的「羅各斯」一樣，都反映了世界的本源。尼采也曾把《道德經》比作「一個永不枯竭的井泉，盡是寶藏，放下汲桶，唾手可得」。

老子思想不僅深刻影響了東西方哲學的發展，而且直到今天仍然與許多現代科學有相通之處。著名美籍華裔物理學家、諾貝爾獎獲得者李政道博士曾說，老子的「道」同現代物理學上的「測不準定律」很相似。日本著名科學家福岡正信更在老子「道法自然」命題的啟發下提出了「自然農法」學說。

在書寫中參悟真理

在印刷術發明以前，中國古代各類經典特別是宗教典籍，主要靠紙筆傳抄流傳於世。魏晉南北朝時期，佛、道兩教都有長足發展，寫經之風大盛。《道德經》不僅是道教徒頂禮膜拜的經典，其優美的文字與思辨的哲理也深深吸引着文人士子。抄寫《道德經》不僅是道教信徒虔誠信仰和積累功德的一種重要活動，也成為當時文人參透哲理的最簡易的藝術方式，其中不乏許多書法高手。中國書壇上至今還流傳着東晉大書法家王羲之寫《道德經》換白鵝的佳話。

魏晉以後，抄經傳統一直延續下來，使中國書法與宗教密不可分，書法藝術因為歷代不絕的抄經、寫經而得到有力的推動和長足發展，宗教又由於書法藝術的傳播加速了弘揚的進程，兩者相輔相成。從魏晉、隋唐到宋元明清，以及近

你知道寫經常用哪種書體嗎？

中國書法篆、隸、真、行、草各體筆墨美妙且各異其趣，唯用於詩詞歌賦和佛經，則有截然不同的取捨，因為書寫佛、道經卷，其意在傳播神佛的心靈語言，旨在易懂效行，必需兼俱神聖和莊嚴，以謙恭、潔淨的心態去啟動筆墨，才能益顯於佛心之傳遞，因此，書者多用隸書或正楷去完成神聖的抄經使命。

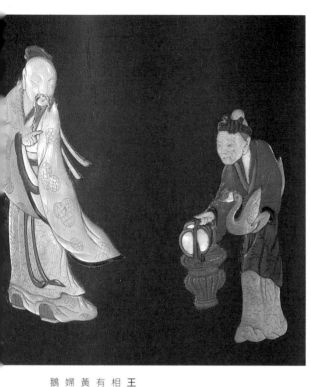

代，大書法家均有寫經和抄經的書法名作，這些當初發自宗教虔誠而墨寫的經卷，成為中國書法藝術中的珍品而被保留下來。

王羲之愛鵝圖

相傳王羲之對鵝情有獨鍾，後人多有以此為題的創作。圖中王羲之着黃衣白裳，頭戴褐冠，其身後一老婦，右手提籃，左手抱一隻褐冠白鵝，人物刻畫栩栩如生。

出神入化的趙體《小楷書道德經卷》　王連起

趙孟頫是中國書法史上大書法家中絕無僅有的一位全才，《元史》本傳說他，「篆、籀、分、隸、真、行、草書，無不冠絕古今，遂以書名天下」。元代大畫家黃公望題其「千文」詩云：「經進仁皇全五體，千文篆隸草真行。當年親見公揮灑，松雪齋裏小學生。」趙孟頫為其夫人管道昇所作的墓誌銘中還記其曾為元仁宗寫過六體千字文。世人皆稱趙氏的行書乃是右軍（王羲之）筆法的嫡傳，其實他的楷書，特別是小楷，更是唐以後無人匹敵的大家。元代著名書法家鮮于樞題趙孟頫壯年小楷書《過秦論》時即云：「子昂篆、隸、真、行、顛草為當代第一，小楷又為子昂諸書第一。」可見趙氏小楷書法的卓越成就，在元代已經是公認的了。

為崔進之所書的《小楷書道德經卷》，便是其小楷佳構的代表作。此卷卷首

何謂「趙體」？

「趙體」特指元代趙孟頫的書法。趙孟頫是元代書壇的領袖人物。其書取法晉、唐，當時即被奉為「神品」。「趙體」書法以行、楷二體成就最高，小楷尤為精絕，與唐楷之歐體、顏體、柳體並稱四體，影響及於元四大家乃至明清，成為後代規摹的主要書體之一。

老子白描像
為趙孟頫親筆白描，旁有近人張大千的題字及歷代名人鑒賞印記。

有趙氏親筆白描老子像，卷末款「延祐三年歲在丙辰三月廿四五日，為進之高士書於松雪齋」。「進之高士」，即崔進之；元延祐三年，即一三一六年，趙孟頫時年六十三歲。這部多達五千餘字小楷作品，顯示其晚年爐火純青、出神入化的書法造詣，其特點如下：

崔進之是誰？

崔進之是趙孟頫的姻親，與周密同鄉，曾官提舉。元代陶宗儀在《南村輟耕錄》卷十，記有一則趙孟頫與崔進之的軼事：「趙魏公刻私印曰『水晶宮道人』」，錢塘周草窗先生密，以『瑪瑙寺行者』屬比之，魏公遂不用此印。後見先生同郡崔進之藥肆，懸一牌曰『養生主藥室』，乃以『敢死軍醫人』對之，進之亦不復設此牌。魏公語曰：『吾今日方為水晶宮吐氣矣。』」有一點需要指出的是，此文提到的「水晶宮道人」印文有誤，應當是「水精宮道人」，而傳世趙書上凡有「水晶宮道人」者，皆偽跡。

點畫精到

（一）**點畫精到，結構穩健，無一懈筆。**相傳趙孟頫寫字極快，能日書萬字，其寫字「落筆如風雨」（元‧鮮于樞），「作小楷，著紙如飛」（元‧袁桷）。但從傳世趙書真跡來看，趙氏受六朝及唐人寫經精品的影響，所書經書首尾一致，無一懈筆，可見此說似乎並不確切。從此卷的自款「丙辰三月廿四五日」看，乃是趙孟頫畢兩日之功精心寫就的，整篇書法法度謹嚴，備極楷則，點畫的起止轉折，筆筆有法而交待清楚，如第二行的「常」、第十一行的「難」、第十六行的「塵」、第十七行的「誰」、第二十行的「窮」、第三十行的「離」等字。

楷書有哪些分類？

楷書亦稱「正書」、「真書」，由隸書發展演變而成。始於漢末，為魏晉通用至今的一種字體，筆畫平整，形體方正。楷書又分大楷、中楷、小楷和行楷，前三種主要是根據用筆和字體大小的不同而定。行楷是介於行書和楷書之間的一種書體，是指行書寫得比較端正平穩，近於楷書。

（二）筆畫舒展，姿態綽約，流美瀟灑。趙孟頫六十歲以後，人書俱老，其書縱橫任意，可謂達於化境，此篇書法字體大小隨度，運筆靈秀飄逸，絕無工板和局促感，這就使人在欣賞字時，只感覺它的姿態綽約，流美瀟灑，於精密齊整中透着生動，而忘卻其結構和筆法的精心用意，這一點非常難得。

（三）氣韻生動如一。趙孟頫曾藏有王獻之的小楷《洛神賦》書跡十三行，所以，其書力求《洛神賦》中「翩若驚鴻，婉若遊龍」的婀娜與矯健美的統一和諧。

這一多達五千餘字，費趙氏兩天之功的小楷作品，首尾連貫，氣韻生動如一，可見元代著名文學家虞集稱其「書兼學力天資」，的為確評。

（本文作者是故宮博物院研究員、古書畫專家。）

趙孟頫有哪些名號？

趙孟頫，字子昂，宋宗室，吳興人。仕元曾官集賢直學士、榮祿大夫、翰林學士承旨，追封魏國公，諡文敏。因藏有古琴名「松雪」，便以之署齋，並自稱松雪道人。吳興多水，自古以水晶宮稱之，趙亦自稱「水精宮道人」。家有鷗波亭。因此，人們以齋名稱趙松雪，以亭名稱趙鷗波，以出身稱趙王孫，以地名稱趙吳興，以官銜稱趙集賢、趙翰林、趙承旨、趙榮祿，以追贈稱趙魏公，以諡號稱趙文敏。張雨稱他趙浚儀、浚儀公，則還是指北宋曾都汴梁，還是趙王孫的意思。

三 名篇賞與讀

閱讀如飲食，有各式各樣：

一目十行，匆匆一瞥，是獲取信息的速讀，補充熱量的快餐，然不免狼吞虎嚥；

口誦手書，細嚼慢嚥，品嚐個中三味，是精神不可或缺的滋養，原汁原味的享受。

以書法真跡解構文學經典，目光在名篇與名跡中穿行，

從容體會一字一句的精髓，充分汲取大師的妙才慧心，領略閱讀的真趣。

道可道非常道名可名非常名無名天地之始
有名萬物之母常無欲以觀其妙常有欲以觀
其徼此兩者同出而異名同謂之玄玄之又玄眾
妙之門
天下皆知美之為美斯惡已皆知善之為善斯不
善已故有無之相生難易之相成長短之相形高
下之相傾音聲之相和前後之相隨是以聖人處
無為之事行不言之教萬物作而不辭生而不
有為而不恃功成不居夫唯不居是以不去

原文

道，可道，非常道。名，可名，
非常名。無名，天地之始；有
名，萬物之母。故常無，欲以觀
其妙；常有，欲以觀其徼。
此兩者，同出而異名，同謂之
玄。玄之又玄，眾妙之門。

天下皆知美之為美，斯惡已；
皆知善之為善，斯不善已。故
有無相生，難易相成，長短相
較，高下相傾，音聲相和，
前後相隨。是以聖人處無為之
事，行不言之教。萬物作焉而
不辭，生而不有，為而不恃，
功成而弗居。夫唯弗居，是以
不去。*

第一章　「道」，可以用言詞表達，就不是永恆的道；「名」，可以叫出來的，就不是永恆的名。無名無形，是自然界的本始；有名有形，才分出萬事萬物。所以常從「無」中去觀察「道」的奧妙，常從「有」中去觀察「道」的運行。「無」和「有」同一來源而有不同名稱，都可說是含義深遠。深遠再深遠，就是一切微妙變化的總門。

第二章　天下的人都知道甚麼是美，醜的觀念就相應產生；知道甚麼是善，就有惡出現了。因為事物都是互相對立而出現的，所以有和無互相對立產生，難和易互相對立形成，長和短互相對立體現，高和低互相對立存在，音和聲互相對立和諧，前和後互相對立出現。因此，具有最高智慧和道德的人，以「無為」的態度處理事務，實行無言的教導。聽任萬物自己生長變化而不加以干涉。生養萬物，而不據為己有；撫育萬物，而不自恃己能，功成而不居功。正因為不居功，所以功績不會失去。

「道」──一切變化的總門

老子哲學的核心思想是「道生萬物」的宇宙生成說。他將混沌狀態的物質視為「道」，是一切事物存在的根源，自然界最初的發動者，具有無限的創造力和潛力，是一切變化的總門。

＊　此篇書法部分字句與今本《道德經》不盡相同，本書以今本為準。後同。

不尚賢使民不爭不貴難得之貨使民不為
盜不見可欲使心不亂是以聖人之治虛其
心實其腹弱其志強其骨常使民無知無欲使夫知
者不敢為也為無為則無不治矣
道沖而用之或不盈淵乎似萬物之宗挫其銳
解其紛和其光同其塵湛兮似若存吾不知
其誰之子象帝之先
天地不仁以萬物為芻狗聖人不仁以百姓為芻
狗天地之間其猶橐籥乎虛而不屈動而愈
出多言數窮不如守中

有為而不恃功成不居夫唯不居是以不去

原文

不尚賢，使民不爭；不貴難得之貨，使民不為盜；不見可慾，使民心不亂。是以聖人之治，虛其心，實其腹，弱其志，強其骨。常使民無知無慾。使夫智者不敢為也。為無為，則無不治。

道沖，而用之或不盈。淵兮，似萬物之宗。挫其銳，解其紛，和其光，同其塵。湛兮，似或存。吾不知誰之子，象帝之先。

天地不仁，以萬物為芻狗；聖人不仁，以百姓為芻狗。天地之間，其猶橐籥乎？虛而不屈，動而愈出。多言數窮，不如守中。

第三章　不標榜賢才，使人民不爭功名；不珍視難得的財物，使人民不做盜賊；不顯耀足以引發貪慾的東西，使民心不被擾亂。因此有道的人治理天下，要淨化人民的心思，滿足人民的安飽，滅損人民的鬥志，增強人民的體魄。常使人民沒有偽詐的心智，沒有爭盜的慾念。這樣那些自作聰明的人便不敢妄為。採用「無為」的原則，就沒有辦不成的事。

第四章　「道」雖然空虛無形，其作用卻沒有窮盡。淵深啊！它好像是萬物的宗主。它藏匿鋒芒，化解糾紛，蘊含光芒，混同垢塵。幽隱啊！似亡而實存。我不知道它是從哪裏產生的，似乎有天帝之前就已存在。

第五章　天地無所偏愛，任憑萬物自生自滅；「聖人」無所偏愛，任憑百姓自作自息。天地之間不正像個風箱嗎？雖然虛空，但不會窮竭，越拉動它風量越多。由此看來，制令煩苛反而加速敗亡，不如保持無為虛靜。

無為而無不治 ── 順應自然才是正道

「無為」是老子哲學的一個重要觀念，它真正的含義是順應事物本身狀況自由發展，而不用外力抑制約束。中國歷史上政治清明、經濟繁榮、文化發達時期，莫不與老子提倡的「無為而治」有關。漢初的「文景之治」和唐代的「開元盛世」就是崇奉老子清靜無為主義，身體力行的結果。史家所稱的「讓步政策」，實際上不過是老子「無為而治」的異名罷了。

谷神不死是謂玄牝玄牝之門是謂天地根綿綿若存用之不勤天長地久天地所以能長且久者以其不自生故能長生是以聖人後其身而身先外其身而身存非以其無私耶故能成其私上善若水水善利萬物而不爭處眾人之所惡故幾於道居善地心善淵與善人言善信政善治事善能動善時夫惟不爭故無尤矣

原文

谷神不死，是謂玄牝。玄牝之門，是謂天地根。綿綿若存，用之不勤。

天長地久。天地所以能長且久者，以其不自生，故能長生。是以聖人後其身而身先，外其身而身存。非以其無私邪？故能成其私。

上善若水。水善利萬物而不爭，處眾人之所惡，故幾於道。居善地，心善淵，與善仁，言善信，正善治，事善能，動善時。夫唯不爭，故無尤。

36

第六章　虛空的變化永不停竭，這就是微妙的母性。它生產的地方，就是天地萬物產生的根源。它連綿不斷、於無形中永恆存在，其作用無窮無盡。

第七章　天長地久。天地所以能夠長久，因為它們並不追求自我的生存，所以反而能夠永存。因此聖人把自我放在最後，反而贏得愛戴；把自己置之度外反而得到保全。不正是由於他不自私嗎？因此反而能成就自己。

第八章　最善的人好像水一樣。水善於滋潤萬物而不與之爭奪，自甘居於一般人厭惡的卑下之地，所以最接近「道」。上善的人選擇居處，也要同水一樣，胸懷如水般深沉，待人真誠相愛，說話誠實守信，為政有條有理，辦事竭盡所能，行動善於把握時機。正因為他有與世無爭的美德，才不會招惹怨恨。

上善若水 ── 懂水性的人最有智慧

水最顯著的特性是柔，甘處卑下的地方，滋潤萬物。老子認為最完善的人格也應具有這種特性。具有水般的適應力，隨遇而安；具有駱駝般的精神，堅忍負重；盡己所能地貢獻力量以幫助別人，而不爭功奪利。

持而盈之不如其已揣而銳不可長保金玉滿
堂莫之能守富貴而驕自遺其咎功成名遂
身退天之道

載營魄抱一能無離乎專氣致柔能如嬰兒
乎滌除玄覽能無疵乎愛民治國能無為乎
天門開闔能無雌乎明白四達能無知乎生之
畜之生而不有為而不恃長而不宰是謂玄德

三十輻共一轂當其無有車之用埏埴以為器
當其無有器之用鑿戶牖以為室當其無有
室之用故有之以為利無之以為用

原文

持而盈之，不如其已。揣而銳之，不可長保。金玉滿堂，莫之能守。富貴而驕，自遺其咎。功遂身退，天之道。

載營魄抱一，能無離乎？專氣致柔，能嬰兒乎？滌除玄覽，能無疵乎？愛國治民，能無為乎？天門開闔，能無雌乎？明白四達，能無知乎？生之畜之，生而不有，為而不恃，長而不宰，是謂玄德。

三十輻共一轂，當其無，有車之用。埏埴以為器，當其無，有器之用。鑿戶牖以為室，當其無，有室之用。故有之以為利，無之以為用。

第九章 （容器裏）裝得滿滿的，不如適可而止。捶擊尖了再磨鋒利，銳利難保長久。黃金美玉滿屋，無法長期守藏。因富貴而產生驕傲，會給自己帶來災害。成功了就激流勇退，這才合乎自然的規律。

第十章 能讓精神與身體合一而不分離嗎？能結聚精氣如嬰兒一般柔順嗎？清除雜念，深入內省，能沒有瑕疵嗎？愛民治國，能不運用心機嗎？在自然對立的變化中，能做到退居柔雌嗎？事理通曉，胸懷寬闊，能達到清靜無為的境地嗎？讓萬物生長、繁殖，生長萬物而不據為己有，養育萬物而自己無所仗恃，統領萬物而不自居為主宰，這就是最深遠的德。

第十一章 三十根輻條匯集到一個轂當中，有了車轂中空的地方，才有車的作用。揉和陶土作器皿，有了器皿中空的地方，才有器皿的作用。開鑿門窗建造房屋，有了門窗四壁中空的地方，才有房屋的作用。所以「有」只提供條件，「無」（虛空）才起到作用。

功遂身退，天之道 ——「盈」與「身退」
「水滿則溢，月滿則虧」的道理，幾乎人人都懂，但做起來就不容易了。明知飯吃七分飽為好，但面對滿桌佳肴，就會忘了一切地敞開肚皮吃。過度、滿溢是「盈」，驕傲、自滿、自大也是「盈」，持「盈」的結果將不免有傾覆之禍。一個人在功成名就之後，只有「身退」才是長保之道。何謂「身退」？不是隱形匿跡，而是不把持，不佔有，不露鋒芒，不咄咄逼人。

五色令人目盲五音令人耳聾五味令人口爽
馳騁田獵令人心發狂難得之貨令人行妨是
以聖人為腹不為目故去彼取此
寵辱若驚貴大患若身何謂寵辱寵為下得
之若驚失之若驚是謂寵辱若驚何謂貴大
患若身吾所以有大患者為吾有身及吾無身
吾有何患故貴以身為天下若可寄天下愛以
身為天下若可託天下

視之不見名曰夷聽之不聞名曰希搏之不得
義之用 故有之以為利無之以為用

原文

五色令人目盲；五音令人
耳聾；五味令人口爽；馳
騁畋獵令人心發狂；難得
之貨令人行妨。是以聖人
為腹不為目，故去彼取此。

寵辱若驚，貴大患若身。
何謂寵辱若驚？寵為下，
得之若驚，失之若驚，是
謂寵辱若驚。何謂貴大
患若身？吾所以有大患
者，為吾有身；及吾無身，
吾有何患？故貴以身為天
下，若可寄天下；愛以身
為天下，若可託天下。

第十二章　繽紛的色彩使人眼花繚亂；紛雜的音調使人聽覺不敏；豐美的食物使人舌不知味；縱情狩獵使心神放蕩；稀有的貨品使人行為不軌。因此，聖人但求安飽而不逐聲色之娛，所以摒棄物慾的誘惑而保持安足的生活。

第十三章　得寵和受辱必使人膽戰心驚，招惹大禍完全在於自身。甚麼叫做得寵和受辱必使人膽戰心驚？受寵本來就是卑下的，得到它當然驚恐，失去它也感到驚恐，這就叫做寵辱若驚。甚麼叫做招惹大禍完全在於自身？之所以會有大的禍患，是因為我有個身體，如果沒有這個身體，我還有甚麼禍患呢？所以能夠以貴己身的態度去對待天下，才可以把天下交付給他；能夠以愛己身的態度去對待天下，才可以把天下委託給他。

超越寵辱，得失不驚

人為甚麼會患得患失，在困苦或榮譽面前難以保持一顆平常心？就是因為太在乎外在的、表面的功名利祿、利益得失。而真正成功的人，卻往往能夠在困難、危機中，不為所驚，在榮耀、掌聲中，不為所惑。寵辱不驚不是放棄、忍受辱，而是看透了寵辱，並超越之。超越了寵辱，便不再為世俗的名利所奴役，便是逍遙自在，海闊天空。

視之不見，名曰夷，聽之不聞，名曰希，搏之不得，名曰微。此三者，不可致詰，故混而為一。其上不皦，其下不昧，繩繩不可名，復歸於無物。是謂無狀之狀，無物之象，是謂惚恍。迎之不見其首，隨之不見其後。執古之道，以御今之有，能知古始，是謂道紀。

古之善為士者微妙玄通深不可識夫惟不可

原文

第十四章　看它看不見，叫做「夷」，聽它聽不到，叫做「希」，摸它摸不着，叫做「微」，這三者的形象無法徹底區分，因為它們是渾然一體的。它既不光亮，也不陰暗，綿綿不絕而不可名狀，一切的運動都會回復到無形無像的狀態。這是沒有形狀的形狀，不見物體的形像，叫做「惚恍」。迎着它，看不見它的頭，跟着它，看不見它的尾。把握這互古就已存在的「道」，來駕馭現在的具體事物，能夠了解宇宙的原始，就知道「道」的規律了。

古之善為士者微妙玄通深不可識夫惟不可
識故強為之容豫兮若冬涉川猶兮若畏四
鄰儼兮其若容渙兮若冰將釋敦兮其若
樸曠兮其若谷渾兮其若濁孰能濁以靜
之徐清孰能安以動之徐生保此道者不欲
盈夫惟不盈故能弊不新成

原文

古之善為士者，微妙玄通，
深不可識。夫唯不可識，
故強為之容：豫焉，若冬
涉川；猶兮，若畏四鄰；
儼兮，其若客；渙兮，若
冰之將釋；敦兮，其若樸；
曠兮，其若谷；混兮，其
若濁。孰能濁以止？靜之
徐清。孰能安以久？動之
徐生。保此道者不欲盈。
夫唯不盈，故能蔽不新
成。

第十五章　　古時善於遵循「道」的人，生性細緻、深遠而通達，深刻到一般人很難理解。因為難以理解，所以只能勉強對他加以形容：小心謹慎啊，他像冬天涉水過河；警覺戒備啊，他像提防鄰國圍攻；恭敬嚴肅啊，他像作客；和藹可親啊，他像冰將融化；敦厚質樸啊，他像未經雕琢的素材；曠遠豁達啊，他像深山幽谷；渾厚包容啊，他像渾然一體的水。誰能使混濁停止？安靜下來就會慢慢澄清。誰能長久保持安定？變動起來就會慢慢打破安定。保持此道的人不會自滿。正因為不自滿，所以能不斷取得新的成功。

致虛極，守靜篤。萬物並作，吾以觀其復。夫物
芸芸，各歸其根。歸根曰靜，靜曰復命，復命曰
常，知常曰明。不知常，妄作，凶。知常容，容
乃王，王乃天，天乃道，道乃久，沒身不殆。

太上，下知有之，其次親之譽之，其次畏之，侮之。
信不足焉，有不信猶兮其貴言功成事遂，百
姓皆謂我自然

大道廢，有仁義，智惠出，有大偽，六親不和，有
孝慈，國家昏亂，有忠臣

原文

致虛極，守靜篤。萬物並作，
吾以觀其復。夫物芸芸，各復
歸其根。歸根曰靜，是曰復
命，復命曰常，知常曰明。
不知常，妄作，凶。知常容，
容乃公，公乃王，王乃天，
天乃道，道乃久，歿身不殆。

太上，下知有之，其次親而
譽之，其次畏之，其次侮之，
信不足焉，有不信焉！悠兮，
其貴言，功成事遂，百姓皆
謂「我自然」。

大道廢，有仁義。智慧出，
有大偽。六親不和，有孝慈。
國家昏亂，有忠臣。

第十六章　儘量使心靈虛空到極點，堅守清淨。萬物都在生長發展，我看到了往復循環的道理。萬物儘管變化紛紜，最後都各自回到它的本原。返回本原叫做靜，這叫做「復命」。「復命」叫做「常」，了解「常」叫做「明」。不了解「常」而輕舉妄動，必定有兇險。了解「常」才能寬容，能寬容才能坦然大公，坦然大公才能使天下歸從，天下歸從才能符合自然。符合自然才能符合「道」，符合「道」才能長久，終身不遇危險。

第十七章　最好的統治者，人們僅僅知道他的存在；次一等的，人們親近他，讚美他；再次一等的，人們害怕他；最次的，人們蔑視他。統治者不值得信任，人們自然就不相信他。最好的統治者是多麼悠閒啊，他不輕易發號施令，事情辦成功了，老百姓都說：「我們本來就是這個樣的。」

第十八章　大道被廢棄了，才提倡親善仁愛。聰明智慧出現了，才有狡詐虛偽。家庭不和睦了，才看得出孝慈。國家昏亂了，才出現忠臣。

致虛極，守靜篤 ── 靜的妙用

「致虛極，守靜篤」是道家修道的原則和方法，道家認為「虛」是「有」的本，「靜」是「動」的根；人心原本和道體一樣「虛明寧靜」，但往往為私慾所蒙蔽，所以必須加以修養，使心回復其原有的虛靜狀態。如果凡事不強求，不刻意妄為，知足而且節制，常保一顆清靜心，讓自己過着自然簡單的生活，那麼痛苦與煩惱將無從生起，才有可能獲得真正的身心健康。

絕聖棄智民利百倍絕仁棄義民復孝慈
絕巧棄利盜賊無有此三者以為文不足故
令有所屬見素抱樸少私寡欲

絕學無憂雅之與阿相去幾何善之與惡相
去何若人之所畏不可不畏荒兮其未央眾
人熙熙如享太牢如登春臺我獨泊兮其未兆
若嬰兒之未孩乘乘兮若無所歸眾人皆有
餘我獨若遺我愚人之心也哉沌沌兮俗人昭
昭我獨若昏俗人察察我獨悶悶澹兮其
若海飂兮似無所止眾人皆有以我獨頑似鄙
我獨異於人而貴求食於母

原文

絕聖棄智，民利百倍；絕仁棄
義，民復孝慈；絕巧棄利，盜賊
無有。此三者，以為文不足，故
令有所屬：見素抱樸，少思寡慾。

絕學無憂。唯之與阿，相去幾
何？美之與惡，相去若何？人之
所畏，不可不畏，荒兮，其未央
哉！眾人熙熙，如享太牢，如春
登之未孩。儽儽兮，若無所歸。我愚
兒之未孩，儽儽兮，若無所歸。我愚
人之心也哉，沌沌兮！俗人昭
昭，我獨昏昏。俗人察察，我獨
悶悶。澹兮，其若海，飂兮，若
無止。眾人皆有以，而我獨頑似
鄙。我獨異於人，而貴食母。

第十九章　　拋棄了聰明和智慧，人民可以百倍受益；拋棄了仁和義，人民才能恢復孝慈的天性；拋棄了虛偽和財利，盜賊自然就會消滅。以上三條作為法則是不夠的，所以要使人們的認識有所歸屬：保持外表單純，內心樸素，減少私心，降低慾望。

第二十章　　拋棄所謂的學問，才能免除憂患。應諾與呵斥，相差多少？善良與醜惡，相差多大？別人所畏懼的，自己就不能不害怕。自古以來即是如此，不知何時是個盡頭！眾人都興高采烈，好像參加盛大的宴席，又像春天去登台眺望美景。唯獨我淡泊寧靜，無動於衷，好像還不會發笑的嬰兒。我是那樣的疲倦，像無家可歸！眾人都有多餘的東西，只有我好像甚麼也沒有，我真是愚人的心腸啊，混混沌沌。人們都是那麼清醒，我卻糊裏糊塗，人們是那麼精明，我卻迷惑不知。心靈沉靜恬淡啊，好像淵深的大海；飄逸無盡啊，好像疾吹的長風。眾人都有能耐，唯獨我顯得愚笨無能。我和人們都不一樣，是因為我重視得到「道」的生活。

我獨異於人而貴求食於母

孔德之容惟道是從道之為物惟恍惟忽
忽兮恍其中有象恍兮忽其中有物窈兮
冥兮其中有精其精甚真其中有信自古
及今其名不去以閱眾甫吾何以知眾甫之
然兮以此
曲則全枉則直窪則盈弊則新少則得多
則惑是以聖人抱一為天下式不自見故明不
自是故彰不自伐故有功不自矜故長夫唯
不爭故天下莫能與之爭古之所謂曲則全
者豈虛言哉故誠全而歸之

原文

孔德之容，惟道是從。道之為物，惟恍惟惚。惚兮恍兮，其中有象；恍兮惚兮，其中有物；窈兮冥兮，其中有精，其精甚真，其中有信。自古及今，其名不去，以閱眾甫。吾何以知眾甫之狀哉？以此。

「曲則全，枉則直，窪則盈，敝則新，少則得，多則惑。」是以聖人抱一，為天下式。不自見，故明；不自是，故彰；不自伐，故有功；不自矜，故長。夫唯不爭，故天下莫能與之爭。古之所謂「曲則全」者，豈虛言哉？誠全而歸之。

第二十一章　大德的形態，與「道」一致。「道」這個東西，恍恍忽忽，若有若無。它是那樣的模糊啊，模糊之中卻有形象；它是那樣的模糊啊，模糊之中卻有實物；它是那樣的深遠幽暗啊，深遠之中卻蘊含精氣，這種精氣是真實可信的。從古到今，它的名字永不消失，根據它才能認識萬物的開始。我怎麼會知道萬物的開始的情況呢？就是從「道」入手的。

第二十二章　「彎曲才能保持完整，歪斜倒能變得直立，低窪反而得以充盈，凋敝才能夠獲得新生，少取反而會有多得，多貪就會迷失。」因此聖人依據這一原則管理天下。不是只看到自己，才能洞察分明；不自以為是，才能是非昭彰；不自我誇耀，才有功勞；不自高自大，領導才能保持長久。；正因為不與人爭，所以天下就沒有人能爭得過他。古時所說的「委屈才能保全」等話，怎麼能是空話呢！它確實能使人得到保全。

夫唯不爭，故天下莫能與之爭

人通常都有表現慾，愛表現自己，受好勝心的驅使，時時處處想與人爭高低。所謂「爭」，就是有所比較。一有比較，便有高下、你我之分，爭名奪利、爭強鬥勝之事也隨之而生。反之，若不比較、不計較，把自己的利害得失置之度外，便可不爭私利，克己謙讓，謙下待人，得到別人的擁護和推戴。一個好爭的人，即使爭到了想要的，也會為他自己帶來痛苦和不安；而一個不好爭的人，由於他內心平靜，行為自在，超越「爭」的層面思考、行動，反而沒有人能夠與他爭。

希言自然。故飄風不終朝，驟雨不終日。孰為此者？天地。天地尚不能久，而況於人乎？故從事於道者，道者同於道，德者同於德，失者同於失。同於道者，道亦樂得之；同於德者，德亦樂得之；同於失者，失亦樂得之。信不足焉，有不信焉。

企者不立；跨者不行；自見者不明；自是者不彰；自伐者無功；自矜者不長。其在道也，曰餘食贅形，物或惡之，故有道者不處。

第二十三章　少說教是合乎自然法則的。所以，狂風颳不到一個早晨，暴雨下不到一整天，是誰使它這樣的？是天地。天地的狂風暴雨尚且不能持久，何況人呢？所以求道的人應該知道：求道就要與「道」相同，求德就要與「德」相同，求失就要與「失」相同。與「道」相同的人，「道」也樂意得到他；與「德」相同的人，「德」也樂意得到他；與「失」相同的人，「失」也樂意得到他。不值得相信，才會有不信任的事情發生！

第二十四章　墊起腳尖想要高過別人的，反而站不穩；加大步伐想要快過別人的，反而走不快；只靠自己的眼睛，反而看不分明；自以為是的，反而看不清是非；自我炫耀的，反而顯不出功勞；自高自大的，反而不能長久。從「道」的觀點來看，這些自我炫耀、好勝爭強的表現，都是些剩飯贅瘤，令人厭惡，所以有道的人是不會這樣做的。

自見者不明

「自見」、「自是」、「自伐」、「自矜」，是大多數人的通病。自古以來，自是者敗、自矜者亡的教訓並不少見：項羽百戰百勝，自以為是，以烏江自刎告終；苻堅投鞭斷流，驕態十足，終於淝水敗亡。老子認為，自我表現、自以為是、自我炫耀、自高自大，都是爭強好勝的表現，無法帶來成功。只有認識自身的不足，培養起虛懷若谷之心，才能汲取別人先進的經驗及成果，向更高的標準看齊，自身的素養也同時得以提高。

有物混成先天地生寂兮寥兮獨立而不改周行而不殆可以為天下母吾不知其名字之曰道強為之名曰大大曰逝逝曰遠遠曰返故道大天大地大王亦大域中有四大而王居其一焉人法地地法天天法道道法自然重為輕根靜為躁君是以君子終日行不離輜重雖有榮觀燕處超然奈何萬乘之主而以身輕天下輕則失臣躁則失君

善行無轍迹善言無瑕謫善計不用籌策

原文

有物混成，先天地生。寂兮寥兮，獨立而不改，周行而不殆，可以為天地母。吾不知其名，字之曰「道」，強為之名曰「大」。大曰逝，逝曰遠，遠曰反。故道大，天大，地大，人亦大。域中有四大，而人居其一焉。人法地，地法天，天法道，道法自然。

重為輕根，靜為躁君。是以聖人終日行不離輜重。雖有榮觀，燕處超然。奈何萬乘之主，而以身輕天下？輕則失根，躁則失君。

第二十五章　有一個混然一體的東西，在天地形成之前就存在。它無聲無形，不依靠外力而永遠存在，不停地循環運行，可以算作天下萬物的根本。我不知道它的名字，把它叫做「道」，並勉強給它起個名字叫做「大」。大到無邊叫做逝去，逝去叫做遙遠，遙遠可返回本原。所以道大，天大，地大，人也大。宇宙間有四大，而人是其中之一。人以地為法則，地以天為法則，天以道為法則，道以自然為法則。

第二十六章　重是輕的基礎，靜是動的主宰。因此，聖人終日行走不離開外出必備物件。雖有豪華的生活，卻不沉溺在裏面。為甚麼身為大國的君主，卻輕率地對待天下的事情呢？輕率必然喪失基礎，妄動必然喪失主宰。

善行無轍迹；善言無瑕讁，善計不用籌策；善閉無關楗而不可開，善結無繩約而不可解。是以聖人常善救人，故無棄人；常善救物，故無棄物。是謂襲明。故善人不善人之師；不善人者，善人之資。不貴其師，不愛其資，雖智大迷，是謂要妙。

知其雄，守其雌，為天下谿。為天下谿，常德不離，復歸於嬰兒。知其白，守其黑，為天下式。為天下式，常德不忒，復歸於無極。知其榮，守其辱，為天下谷。為天下谷，常德乃足，復歸於樸。樸散則為器，聖人用之則為官長，故大制不割。

原文

善行無轍迹；善言無瑕讁；善計不用籌策；善閉無關楗而不可開。善結無繩約而不可解。是以聖人常善救人，故無棄人；常善救物，故無棄物。是謂襲明。故善人者，不善人之師；不善人者，善人之資。不貴其師，不愛其資，雖智大迷，是謂要妙。

知其雄，守其雌，為天下谿。為天下谿，常德不離，復歸於嬰兒。知其白，守其黑，為天下式。為天下式，常德不忒，復歸於無極。知其榮，守其辱，為天下谷。為天下谷，常德乃足，復歸於樸。樸散則為器，聖人用之則為官長，故大制不割。

第二十七章　　善於行路的，不留痕跡；善於言談的，不留話柄；善於計算的，不用籌碼；善於關閉門戶的，不用鎖具也能叫人打不開；善於捆綁東西的，不用繩索也叫人不能解開。因此，有道的人能夠時時教化人民，使人盡其才，所以沒有可遺棄的人；能夠時時珍惜萬物，使物盡其用，所以沒有可遺棄的物。這就叫做內在的聰明。所以，善人是惡人的老師，惡人是善人引以為戒的借鑒。如果不尊重自己的老師，不珍惜借鑒，儘管聰明，也難免會糊塗。這真是個精深奧妙的道理。

第二十八章　　知道雄強的好處，卻安守柔弱，甘作天下的溝溪。甘作天下的溝溪，永恆的「德」就不會離失，從而回復到嬰兒般單純的狀態。明知甚麼是明亮，卻安居暗昧的地位，甘作管理天下的工具。甘作管理天下的工具，永恆的「德」就不會查失，從而回復到沒有終極的狀態。明知甚麼是榮耀，卻安守卑辱，甘作天下的川谷。甘作天下的川谷，永恆的「德」才可以充足，從而回復到質樸的狀態（「道」）。質樸的「道」分散就成為具體的才能，聖人運用這些才能，就能成為百官的首長。所以，完善的政治制度是不割裂的。

知其雄，守其雌 —— 知「雄」方能守「雌」

在雄雌對立中，「守雌」不是消極的退縮或迴避，而是含有主宰性在裏面，它不僅執「雌」的一面，而且還要了解、運用「雄」的一方。只有「知雄」才能全面掌握情況，進而才能居於有利位置。嚴復說：「今之用老者，只知有後一句，不知其命脈在前一句也。」知雄守雌的難點在於隱忍，知雄而不爭雄，能夠容忍非議責難，耐得住冷落寂寞，潛心靜氣地蓄積能量。

則為器聖人用之則為官長故大制不割

將欲取天下而為之者吾見其不得已天下神器不可為也為者敗之執者失之故物或行或随或歔或吹或强或羸或載或隳是以聖人去甚去奢去泰

以道佐人主者不以兵强天下其事好還師之所處荊棘生焉大軍之後必有凶年故善者果而已不敢以取强果而勿矜果而勿伐果而勿驕果而不得已果而勿强物壯則老是謂不道不道早已

原文

將欲取天下而為之，吾見其不得已。天下神器，不可為也。為者敗之，執者失之。故物或行或隨，或歔或吹，或強或羸，或挫或隳。是以聖人去甚，去奢，去泰。

以道佐人主者，不以兵強天下，其事好還：師之所處，荊棘生焉，大軍之後，必有凶年。善有果而已，不敢以取強。果而勿矜，果而勿伐，果而勿驕，果而不得已，果而勿強。物壯則老，是謂不道，不道早已。

第二十九章　打算用強力治理天下，我看他是達不到目的的。

「天下」是一個很微妙的東西，治理它不能使用強力，不能把持。

使用強力，必定敗亂天下；刻意把持，必定失掉天下。所以世間

萬物本來就是有的前行，有的後隨；有的輕噓，有的急吹；有的

強壯，有的瘦弱；有的小挫，有的全毀。因此，聖人要去掉那些

極端的、奢侈的、過分的措施。

第三十章　用「道」輔助君王的人，不用兵力在天下逞強。用

兵容易得到報應：軍隊駐過的地方，就會長滿荊棘；大戰之後，

必定有荒年。善於用兵的人只求有個好結果就行了，不敢借兵

力來逞強。有好結果了，不要自高自大，不要誇耀，不要驕傲，

要看成是出於不得已，亦不要逞強。事物強壯了，必然走向衰

老。這就是不合乎「道」，不合乎「道」必然很快消亡。

大軍之後，必有凶年 ── 人道主義的呼聲

國與國之間的爭鬥，無論勝敗，都會帶來巨大災難。老子認為，人類最愚蠢
最殘酷的行為，莫過於戰爭。自古以來兵家多傷民，戰事多毀國。所以用
兵應不矜不伐，處於不得已時才用兵，達到目的以後就應該自止。

夫佳兵者不祥之器物或惡之故有道者不
處君子居則貴左用兵則貴右兵者不祥之
器非君子之器不得已而用之恬淡為上勝
而不美而美之者是樂殺人夫樂殺人者不可
得志於天下矣吉事尚左凶事尚右是以偏將
軍處左上將軍處右言居上勢則以喪禮
處之殺人眾多則以悲哀泣之戰勝則以喪
禮處之道常無名樸雖小天下莫能臣侯王
若能守萬物將自賓天地相合以降甘露人
莫之令而自均始制有名亦既有夫亦將知
止知止所以不殆譬道之在天下猶川谷之於
江海

原文

夫佳兵者，不祥之器，物或惡之，故有道者不處。君子居則貴左，用兵則貴右。兵者不祥之器，非君子之器，不得已而用之，恬淡為上。勝而不美，而美之者，是樂殺人。夫樂殺人者，則不可以得志於天下矣。吉事尚左，凶事尚右。偏將軍居左，上將軍居右。言以喪禮處之。殺人之眾，以哀悲泣之，戰勝以喪禮處之。

道常無名。樸雖小，天下莫能臣也。侯王若能守之，萬物將自賓。天地相合，以降甘露，民莫之令而自均。始制有名，名亦既有，夫亦將知止，知止可以不殆。譬道之在天下，猶川谷之於江海。

第三十一章　兵器是不吉利的東西，誰都厭惡它，所以有道的人不仰仗它。君子平時以左邊為上，打仗時就以右邊為上。兵器是不吉利的東西，不是君子應使用的東西，不得已而用之，也要採取冷淡的態度。勝利了也不要自以為是。如果自以為是，就是喜歡殺人了。喜歡殺人的人，就不可能得志於天下。吉慶事以左邊為上，凶喪事以右邊為上。副將軍在左邊，正將軍在右邊，就是說出兵打仗用辦喪事的規矩來處理。戰爭殺人眾多，要帶着悲痛的心情參與，就是打了勝仗也要用辦喪事的規矩來處理。

第三十二章　「道」永遠沒有固定的名稱。它質樸淳厚，雖幽微無形，天下卻沒有誰能支配它。侯王若能保有它，萬物將會自動歸從。天地之氣相合，就會降落下甘露。人們沒有指使它，它卻自然均与。萬物興作之始就有了各種名稱，名稱雖然已產生，也要適可而止。知道適可而止，就可避免危險。「道」是天下萬物的歸宿，就像江海是一切河流歸宿一樣。

道常無名 —— 呼吸自由的空氣

老子認為，「道」本諸自然，生養萬物，卻無所求。人若能效法天道，順應自然，無慾無私，不造不設，就能感悟「道」的真諦，享受到真正的自由。

江海也

知人者智自知者明勝人者有力自勝者強知
足者富強行者有志不失其所久死而不亡者
壽

大道汜兮其可左右萬物恃之以生而不辭功
成不居衣被萬物而不為主故常無欲可名
於小矣萬物歸焉而不知主可名於大矣是
以聖人能成其大也以其不自大故能成其大

執大象天下往往而不害安平泰樂與餌過
容止道之出口淡乎其無味視之不足見聽之
不足聞用之不可既

原文

知人者智，自知者明。勝人者有力，自勝者強。知足者富，強行者有志。不失其所者久，死而不亡者壽。

大道泛兮，其可左右。萬物恃之而生而不辭，功成不名有。衣養萬物而不為主，常無慾，可名於小；萬物歸焉而不為主，可名為大。以其終不自為大，故能成其大。

執大象，天下往。往而不害，安平泰。樂與餌，過客止。道之出口，淡乎其無味，視之不足見，聽之不足聞，用之不足既。

62

第三十三章　能認識、了解別人叫做智，能正確認識自己叫做明。能戰勝別人叫做有力，能戰勝自己缺點叫做剛強。知道滿足就感覺富有，努力行動堅持不懈就是有志氣，不迷失本性就能長久，身體雖死，而思想、精神不被遺忘的就是真正的長壽。

第三十四章　大道像泛濫的河水，無所不到。萬物依靠它生存，而它從不干涉，成功了它不據為己有。養育萬物而不自以為主宰，經常沒有自己的慾望，可以說它是渺小的；萬物向它歸附，而它不自以為主宰，又可以說是偉大的。因為它到底不自以為偉大，所以才成就偉大。

第三十五章　誰若掌握了大道，天下人就要向他投靠。向他投靠而不互相傷害，於是天下人都和平安泰。音樂與美食，能使行人停步。但是「道」從嘴裏說出來，卻平淡無味，看它看不見，聽它聽不到，用也用不完。

不之聞用之不可既

將欲歙之必固張之；將欲

廢之必固興之將欲奪之必固興之是謂微明

柔弱勝剛強魚不可脫於淵國之利器不

可以示人道常無為而無不為侯王若能守萬

物將自化；而欲作吾將鎮之以無名之樸無

名之樸亦將不欲不欲以靜天下將自正

上德不德是以有德下德不失德是以無德上

原文

將欲歙之，必固張之；將欲弱之，必固強之；將欲廢之，必固興之；將欲奪之，必固興之，是謂微明。柔弱勝剛強。魚不可脫於淵，國之利器不可以示人。

道常無為而無不為。侯王若能守之，萬物將自化。化而欲作，吾將鎮之以無名之樸。無名之樸夫亦將不慾。不慾以靜，天下將自定。

第三十六章　想要收斂它，必先擴張它；想要削弱它，必先增強它；想要廢棄它，必先興盛它；想要奪取它，必先給與它。這叫做精深的預見，也就是柔弱必定戰勝剛強的道理。就像魚不能離開柔弱的深淵一樣，國家的精良武器也不能隨便炫耀於人，以示剛強。

第三十七章　「道」經常是順任自然不妄為的，然而沒有一件事不是它所做的。侯王如果能堅守無為的原則，萬物就自動向他歸化。歸化後如果有慾望發生，我就用「道」的真樸來鎮服他。「道」的真樸也就是根絕慾望。根絕慾望就能保持安靜，天下自然就會穩定。

歙與張、廢與興 —— 強弱角色的互動

歙者收縮也，欲收縮有力，首先要儘量張開，使反作用力可以強大，這是物理變化的神奇。相同的道理用在人事上，欲使對方衰退，最好將對方的聲勢拉到最高，使「虛」達到最大，便很容易衰退。這種以反求正的策略思想推廣於政治、軍事上，可以產生一套權謀術略，它構成老子政治哲學中陰柔的一面，亦成為後世許多政治家制敵的法寶。

上德不德是以有德下德不失德是以無德上
德無為而無以為下德為之而有以為上仁為
之而無以為上義為之而有以為上禮為之而莫
之應則攘臂而扔之故失道而後德失德而後
仁失仁而後義失義而後禮夫禮者忠信之薄
而亂之首也前識者道之華而愚之始是以
大丈夫處其厚不處其薄居其實不居其
華故去取彼此

原文

上德不德，是以有德；下
德不失德，是以無德。上
德無為而無以為。下德為
之而有以為。上仁為之而
無以為。上義為之而有以
為。上禮為之而莫之應，
則攘臂而扔之。故失道而
後德，失德而後仁，失仁
而後義，失義而後禮。夫
禮者，忠信之薄而亂之
首。前識者，道之華而愚
之始。是以大丈夫處其
厚，不居其薄，處其實，
不居其華。故去彼取此。

66

第三十八章　大德之人順任自然，不求表現形式上的「德」，因此實際上保有德。無德之人自以為有德，而死守形式上的「德」，實際上是沒有德的。上德之人無所表現，不故意表現他的「德」。無德之人有所表現，並故意表現他的「德」。上仁之人有所表現，但不故意表現他的「仁」。上義之人有所表現，並故意表現他的「義」。上禮之人有所表現，但得不到響應時，就伸拳捋臂強迫人家來響應。所以喪失了「道」以後才有「德」，喪失了「德」以後才有「仁」，失去了「仁」以後才有「義」，喪失了「義」而後才有「禮」。「禮」這個東西，是忠信的不足，混亂的開始。所謂的先見之明，不過是「道」的虛華，愚昧的開始。

因此，大丈夫立身敦厚而不居於貧薄，存心樸實而不在於虛華。

所以要捨棄後者採取前者。

昔之得一者：天得一以清，地得一以寧，神得一以靈，谷得一以盈，萬物得一以生，侯王得一以為天下貞。其致之一也，天無以清，將恐裂；地無以寧，將恐發；神無以靈，將恐歇；谷無以盈，將恐竭；萬物無以生，將恐滅；侯王無以高貴，將恐蹶。故貴以賤為本，高以下為基。是以侯王自稱孤、寡、不穀。此非以賤為本邪，非乎？故致數譽無譽。不欲琭琭如玉，珞珞如石。

原文

昔之得一者：天得一以清，地得一以寧，神得一以靈，谷得一以盈，萬物得一以生，侯王得一以為天下貞。其致之，天無以清，將恐裂；地無以寧，將恐發；神無以靈，將恐歇；谷無以盈，將恐竭；萬物無以生，將恐滅；侯王無以高貴，將恐蹶。故貴以賤為本，高以下為基。是以侯王自稱孤、寡、不穀。此非以賤為本邪，非乎？故致數譽無譽。不欲琭琭如玉，珞珞如石。

第三十九章　自古以來凡是得到「一」的——天得到「一」就清明，地得到「一」就安寧，神得到「一」就有靈，窪坑得到「一」就充盈，萬物得到「一」就繁衍滋生，侯王得到「一」就能為天下的首領。——由此推而言之，天不能保持清明，恐怕要破裂；地不能保持安寧，恐怕要震動；神不能保持靈驗，恐怕就要消失；窪坑不能保持充盈，恐怕要枯竭；萬物不能繁衍滋生，恐怕要滅絕；侯王不能保持高地位，恐怕要垮台。所以，貴以賤為根本，高以下為基礎。因此，侯王自稱為「孤家」、「寡人」、「不穀」。這不是以賤為根本嗎？難道不是這樣嗎？所以，追求過多的榮譽就沒有榮譽，最好不要做高貴的美玉，而要做堅硬的基石。

反者道之動，弱者道之用。
天下萬物生於有，有生
於無。

上士聞道，勤而行之；中
士聞道，若存若亡；下士
聞道，大笑之。不笑不足
以為道。故建言有之：明
道若昧，進道若退，夷
道若纇，上德若谷，大白若
辱，廣德若不足，建德若
偷，質真若渝，大方無隅，
大器晚成，大音希聲，大
象無形。道隱無名，夫唯
道，善貸且成。

原文

70

第四十章　「道」的運動變化是循環往復的，其作用是柔弱無力的。天下萬物都生於能看得見的具體事物（有），而具體事物卻生於看不見的「道」（無）。

第四十一章　上等資質的人聞「道」，努力去實踐；中等資質的人聞「道」，將信將疑；下等資質的人聞「道」，就哈哈大笑。不被嘲笑，就稱不上是「道」！所以古人說過：光明的「道」看似暗昧，前進的「道」看似後退，平坦的「道」看似崎嶇，崇高的德看似低窪的川谷，最潔白的東西看似含着污垢，宏大的德看似不足，剛健的德看似怠惰，質樸的德看似浮虛，最方正的反而沒有棱角，貴重的器具總是最後製成，最大的聲音聽來反而無聲，最大的形象看來反而無形。「道」就是這樣幽深隱匿不可稱述，但只有「道」，才善於使萬物得以完成。

有生於無 —— 回到無才能無所不在

大家都想當強者，佔上風，社會就只有競爭、無情和不擇手段，一片混亂。老子站在高處，以深刻的洞識，要我們學習當弱者，低調、謙卑、不比較、不競爭、重感情，這個世界自然寧靜祥和。

道生一，一生二，二生三，三生萬物。萬物負陰而抱陽，沖氣以為和。人之所惡，唯孤、寡、不穀，而王公以為稱。故物或損之而益；或益之而損。人之所教，我亦教之：「強梁者不得其死」，吾將以為教父。

天下之至柔，馳騁天下之至堅。無有入無間。吾是以知無為之有益。不言之教，無為之益，天下希及之。

名與身孰親？身與貨孰多？得與亡孰病？是故甚愛必大費，多藏必厚亡。知足不辱，知止不殆，可以長久。

第四十二章　「道」產生渾然一體的混沌氣，混沌氣又產生對立存在的陰、陽二氣，陰、陽二氣相交產生新的第三者，第三者產生萬事萬物。天下萬物都由陰陽兩個對立的方面構成，並在它們的交衝中得到和諧。人們所厭惡的就是「孤家」、「寡人」、「不穀」這些詞，而王公們卻用這些詞稱呼自己。所以，一切事物，有時貶損它，它卻得到抬高；有時抬高它，它卻受到貶損。別人教導我的，我也用來教導人：「強暴的人不得好死。」我要把這句話作為教人的宗旨。

第四十三章　天下最柔弱的東西，能駕御天下最堅硬的東西。無形的力量能穿透沒有空隙的東西。我因此認識到無為的好處。無言的教導，無為的好處，天下沒有任何東西能夠比得上它。

第四十四章　名聲與生命相比，哪一個與人更親近？身體與財產相比，哪一個重要？得到和喪失相比，哪個更有害？所以，過度的吝惜必招致更大的破費，過多的儲藏必招致更多的損失。知道滿足就不會遭受困辱，知道適可而止就不會遇到危險，可以長久安全。

剛柔相克，柔者勝

在現今社會上，一般人都懂得「弱肉強食」的道理，而老子不同於凡眾，以超群的智慧，深刻地揭示了「柔弱勝剛強」的人生真諦。風是最柔的，卻能拔堅倒屋，再小的孔隙也能通過；水是最柔的，卻能穿石銷金。柔弱勝剛強，不是弱者可以勝強，而是以柔弱之態臣服於自然，唯有順其自然才有生生不息之力，自然大於人為的任何強者。

大成若缺，其用不敝。大
盈若沖，其用不窮。大直
若屈，大巧若拙，大辯若
訥。躁勝寒，靜勝熱，清
靜為天下正。

天下有道，卻走馬以糞。
天下無道，戎馬生於郊。
禍莫大於不知足，咎莫大
於欲得。故知足之足，常
足矣。

不出戶，知天下。不窺
牖，見天道。其出彌遠，
其知彌少。是以聖人不行
而知，不見而明，不為
而成。

原文

大成若缺，其用不弊。大
盈若沖，其用不窮。大直
若屈，大巧若拙，大辯若
訥。躁勝寒，靜勝熱，清
靜為天下正。

天下有道，卻走馬以糞。
天下無道，戎馬生於郊。
禍莫大於不知足，咎莫大
於欲得。故知足之足，常
足矣。

不出戶，知天下。不窺
牖，見天道。其出彌遠，
其知彌少。是以聖人不行
而知，不見而明，不為
而成。

第四十五章　最完美的東西好像有欠缺，但它的作用不會消失；最充盈的東西好像空虛，但它的作用不會窮盡。最挺直的東西好像彎曲，最靈巧的東西好像笨拙，最雄辯的口才好像遲鈍。

急走能戰勝寒冷，安靜能克服炎熱，清淨無為可以做天下的首領。

第四十六章　國家政治清明時，戰馬都歸還農民，用來耕地；政治昏庸時，懷孕的馬也要被拉上戰場。最大的災禍是不知道滿足，最大的罪過是貪得無厭。所以，只有知道滿足為滿足，才永遠是滿足的。

第四十七章　不出大門，就能知天下之事。不望窗外，就能知道自然界的變化規律。走出去越遠，知道的道理越少。因此，聖人不需親身經歷就能知曉，不需親見就能明瞭，不必去做就能成功。

知足者常樂

人為甚麼會有遺憾？不是因為沒有得到，而是不懂珍惜、感恩，不懂收斂貪慾，才會陷入患得患失的惡性循環。只有知足，才能永遠感到滿足，沒有過分的追求，就不會陷入死地，就能遠離禍端，遠離自然和人為的災難。

成

為學日益為道日損損之又損以至於無為
無為而無不為矣故取天下者常以無事及
其有事不足以取天下
聖人無常心以百姓心為心善者吾善之不善
者吾亦善之德善矣信者吾信之不信者吾
亦信之德信矣聖人之在天下惵惵為天下
渾其心百姓皆注其耳目聖人皆孩之
出生入死生之徒十有三死之徒十有三人之

原文

為學日益，為道日損。
損之又損，以至於無為。
無為而無不為。取天下
常以無事，及其有事，
不足以取天下。

聖人常無心，以百姓心
為心。善者吾善之，不
善者吾亦善之，德善。
信者吾信之，不信者吾
亦信之，德信。聖人在
天下，歙歙為天下渾其
心，百姓皆注其耳目，
聖人皆孩之。

第四十八章　致力學習的人，知識一天天增加；追求大道之人，慾念一天天減少，減少再減少，以至於達到「無為」的境地，雖然「無為」，然而沒有一件事不是他所做的。治理天下，就不能任意妄為，無端干擾。如果經常干擾，就不可能治理好天下。

第四十九章　聖人從來沒有私心，一直以百姓的意志為意志。善良的人我（聖人）善待他，不善良的人我也善待他，這樣就可以帶動眾人，使人人向善。誠實的人我信任他，不誠實的人我也以誠相待，就可以影響眾人，使人人守信。聖人治理天下，注意收斂慾望，使天下百姓和和氣氣，心思歸於渾樸。可是一般人只專注於自己的所見所聞，於是聖人就讓他們都回復到嬰兒般天真的狀態。

無為而無不為 —— 治國保身的智慧

老子從他的認識論出發，認為治理國家應該「無為而治」，又說「無為」並非甚麼都不幹，而是凡事要順乎自然。「無為而無不為」，於人而言，是明哲保身的智慧，強出頭，鋒芒畢露，容易遭人忌，而使自己處於不利的處境。以無為、無用之姿，出現在世人面前，凡事不強求，反而會有意想不到的收穫。

出生入死生之徒十有三死之徒十有三人之

生動之死地亦十有三夫何故以其生生之厚

蓋聞善攝生者陸行不遇兕虎入軍不避

甲兵兕無所投其角虎無所措其爪兵無所

容其刃夫何故以其無死地道生之德畜之

物形之勢成之是以萬物莫不尊道而貴

德道之尊德之貴夫莫之爵而常自然

故道生之畜之長之育之成之熟之養之

覆之生而不有為而不恃長而不宰是謂

玄德

原文

出生入死。生之徒十有三，

死之徒十有三；人之生，動

之於死地亦十有三。夫何

故？以其生生之厚。蓋聞善

攝生者，陸行不遇兕虎，入

軍不被甲兵。兕無所投其角，

虎無所措其爪，兵無所容其

刃。夫何故？以其無死地。

道生之，德畜之，物形之，

勢成之。是以萬物莫不尊道

而貴德。道之尊，德之貴，

夫莫之命而常自然。故道生

之，德畜之，長之育之，亭

之毒之，養之覆之。生而不

有，為而不恃，長而不宰，

是謂玄德。

第五十章　　人如果失去生存的條件，必然走向死亡。長命的佔十分之三，短命的佔十分之三，本來可以長命的，卻過早死去的也佔十分之三。這是何緣故呢？因為求生的慾望太迫切，反而達不到目的。聽說善於保護生命的人，在陸地上行走不會遇到犀牛和老虎，在戰爭中也不會遭到殺傷。犀牛用不上牠的角，老虎用不上牠的爪，兵器用不上它的刃。這是為甚麼？因為他不到有死亡危險的地方去。

第五十一章　　「道」生長萬物，「德」養育萬物，形體不同使萬物得以區分，環境使萬物得到成長。因此萬物沒有不尊崇「道」而珍貴「德」的。「道」所以被尊崇，「德」所以被珍貴，就在於它對萬物不加干涉，順應自然。所以「道」生長萬物，「德」養育萬物，使萬物生長和發育，使萬物得以成熟結果，使萬物得到養育和繁殖。生養了萬物而不據為己有，幫助了萬物而不自以為有功，為萬物之長而不以主宰自居，這就是最深遠的德。

「道之尊，德之貴」是對自然的臣服

道德是對自然的臣服，它創造萬物，都是本諸自然。道德不是慾望，不是求有用，也不是逃避有用，不追求成強者，也不追求成弱者。聲色貨利，驕奢淫逸，這些日常生活裏無形的「兕虎甲兵」，稍一不慎就會招致禍害。但如果能夠心安神靜，謹言慎行，不爭強好勝，就不會受到傷害。

天下有始以為天下母既得其母以知其子既知
其子復守其母沒身不殆塞其兌閉其門終
身不勤開其兌濟其事終身不救見小曰
明守柔曰強用其光復歸其明無遺身殃
是謂襲常

使我介然有知行於大道唯施是畏大道甚
夷而民好徑朝甚除田甚蕪倉甚虛服文
彩帶利劍厭飲食資財有餘是謂盜夸
非道也哉

原文

天下有始，以為天下母。既得其母，以知其子。既
知其子，復守其母，沒身不殆。塞其兌，閉其門，
終身不勤。開其兌，濟其事，終身不救。見小曰明，
守柔曰強。用其光，復歸其明，無遺身殃，是為
習常。

使我介然有知，行於大道，唯施是畏。大道甚夷，而
民好徑。朝甚除，田甚蕪，倉甚虛。服文綵，帶利劍，
厭飲食，財貨有餘，是為盜夸。非道也哉！

第五十二章　天下萬物都有其得以產生的起始本源，可以把它作為天下萬物的根本。已經得知了萬物的根本，就能認識萬物。已經認識了萬物，還必須堅守萬物的根本，這樣就一輩子不會有危險。緘口沉默，不聞不視，終身不會遭受困窘；妄言妄動，追名逐利，就終身不可救藥。洞察細微之處就叫明智，持守柔弱就叫剛強。運用智慧的光，返照內在的明智，不給自己帶來災禍，這就是永恆不絕的常道。

第五十三章　假使我掌握了知識，那麼，走在寬大的道路上，就會戰戰兢兢，唯恐誤入歧途。大路很平坦，而人君卻喜歡走小徑、行斜路。朝政腐敗，以致農田荒蕪，倉庫空虛。他們穿錦繡衣服，帶鋒利寶劍，飽用精美飲食，過度佔有財富，真可算是強盜頭子，是多麼無道呀！

「盜誇」、「非道」 —— 苛政猛於虎

老子崇尚「無為」，是有現實根據的。他痛言政風的敗壞，指斥無道統治者的種種劣行，認為統治者只為自己之利，搜刮財貨，盤剝人民，這是反自然的行為，違背了「道」的原則。所以，他主張為政者應該無私無慾，無為而治。

善建者不拔善抱者不脫子孫祭祀不輟脩之
身其德乃真脩之家其德乃餘脩之
長脩之國其德乃豐脩之天下其德乃普故
以身觀身以家觀家以鄉觀鄉以國觀國以
天下觀天下吾何以知天下之然哉以此
含德之厚比於赤子毒蟲不螫猛獸不據攫
烏不搏骨弱筋柔而握固未知牝牡之合而朘
作精之至也終日號而嗌不嗄和之至也知和曰常
知常曰明益生曰祥心使氣曰強物壯則老是
謂不道不道早已

第五十四章　修建得牢固，就不會被輕易拔除，緊緊守持，就不會輕易脫落，如果子子孫孫都能照此祭祀宗廟，那麼後世的香火就不會斷絕。用這個原則來修身，他的德就會純真；用這個原則來理家，這家的德就會有餘；用這個原則來治鄉，這鄉的德就會久遠；用這個原則來治國，這個國的德就會豐厚；用這個原則治天下，天下的德就會普及。所以，從個人的角度去認識個人，從家的角度去認識家，從鄉的角度去認識鄉，從國的角度去認識國，從天下的角度去認識天下。我怎麼會知道天下情況的呢？就是用這種方法。

第五十五章　懷有大德的人，就像是初生的嬰兒。毒蟲不螫他，猛獸不傷他，惡鳥不抓他；他筋骨柔弱，拳頭握得卻很牢固。尚不知何為男女交合，生殖器卻常能勃起，這是精力充沛的表現。整天號啼而喉嚨卻不沙啞，這是元氣淳和的表現。了解淳和的道理叫做「常」，認識「常」叫做「明」。貪求生活享受就會遭殃，慾望支配精氣叫做逞強。事物過分壯大就會衰老，這叫不合乎「道」，不合乎「道」必然很快死亡。

83

知者不言言者不知塞其兌閉其門挫其銳解

其紛和其光同其塵是謂玄同不可得而親不

可得而疎不可得而利不可得而害不可得而

賤故為天下貴

以正治國以奇用兵以無事取天下吾何以知其

然哉以此天下多忌諱而民弥貧民多利器國

家滋昏人多伎巧奇物滋起法令滋彰盜賊

多有故聖人云我無為而民自化我好靜而民

自正我無事而民自富我無欲而民自樸我

無情而民自清

第五十六章　有智慧的人不會誇誇其談，誇誇其談的人沒有智慧。緘口沉默，不聞不視，藏匿鋒芒，化解糾紛，蘊含光芒，混同塵垢，這就是與「道」合為一體的境界。所以，對於得到「道」的人，不可能親近他，也不可能疏遠他；不可能使他得到好處，也不可能使他受到傷害；不可能使他尊貴，不可能使他卑賤。所以他被天下人所推崇。

第五十七章　（好的統治者）用清靜無慾的方法治理國家，用出人意料的方法用兵，用無所作為來獲得天下。我是怎麼會知道的呢？根據在於：天下的禁令越多，人民就越貧困；民間的武器越多，國家就越混亂；各種技能越豐富，奇怪物品就層出不窮；法律條文越分明嚴厲，盜賊就越多。所以聖人說：「我無所作為，人民自然會歸順；我喜歡清靜，人民自然會規矩；我不加干擾，人民自然會富裕；我無所貪求，人民自然淳樸。」

無為、無事、無慾 —— 無心插柳柳成蔭

很多事情是可遇不可求的。現實世界裏，越貪心的人，就越無所得；越刻意，就越容易有挫折感。只有順應自然，無慾無私，才能夠領悟「無心插柳柳成蔭」的境界。

其政悶悶其民淳淳其政察察其民缺缺禍
兮福所倚福兮禍所伏孰知其極其無正邪
正復為奇善復為妖民之迷其日固已久矣是以
聖人方而不割廉而不劌直而不肆光而不耀
治人事天莫如嗇夫是謂早復早復謂之重積
德重積德則無不克無不克則莫知其極莫
知其極可以有國之母可以長久是謂深根
固蔕長生久視之道

原文

其政悶悶，其民淳淳。其政察察，其民缺缺。禍兮，福之所倚，福兮，禍之所伏。孰知其極？其無正。正復為奇，善復為妖，人之迷，其日固久。是以聖人方而不割，廉而不劌，直而不肆，光而不耀。

治人、事天，莫若嗇。夫為嗇，是謂早服，早服謂之重積德。重積德則無不克。無不克則莫知其極。莫知其極，可以有國。有國之母，可以長久。是謂深根固柢，長生久視之道。

第五十八章　政治寬鬆，人民就淳樸；政治嚴苛，人民就狡詐。災禍裏面隱藏着幸福，幸福之中又潛藏着災禍。誰能知道事情最終的結果呢？實在難有一個定論。正隨時可變成邪，善隨時可變為惡。人們的迷惑，由來已經很久了！因此，聖人方正而不倨強，有棱角而不傷害他人，正直而不肆無忌憚，明亮而不耀眼刺目。

第五十九章　管理人民和侍奉上天，沒有比愛惜精力更為重要的了。只有愛惜精力，才能早作準備。早作準備，就叫做不斷地聚集「德」。不斷地聚集「德」，就能攻無不克。攻無不克，也就具有了無法估計的力量。具有無法估計的力量，就可以擔負起治理國家的責任。掌握了治理國家的根本，就可以長治久安。這就叫根紮得深，柢長得牢，是長生的根本之道。

福禍無定，勿得意於一時一地

有人很容易把一時的痛苦，看作永恆不變的，把暫時的困境絕對化，在挫敗時覺得不可自拔。而老子告訴我們，矛盾無時無刻不在變化，福禍無定，奇正無端，善惡無準。世間事頗難預料，得失不必看得過重。人一生有起有伏，只有處於禍患時不驚恐，處於福澤時不自得，一切順應自然，才能自在地駕馭生活。

治大國若烹小鮮以道蒞天下者其鬼不神

非其鬼不神其神不傷人聖人亦不傷人夫

兩不相傷故德交歸焉

大國者下流天下之交天下之牝常以靜勝

牡以靜為下故大國以下小國則取小國以

下大國則取大國故或下以取或下而取大國

不過過欲兼畜人小國不過欲入事人兩者各

得其所欲故大者宜為下

道者萬物之奧善人之寶不善人之所保美言

治大國若烹小鮮。以道蒞
天下，其鬼不神。非其鬼
不神，其神不傷人，聖人亦不傷人。非其
神不傷人，其神不傷人。
夫兩不相傷，故德交歸焉。

大國者下流，天下之交，
天下之牝。牝常以靜勝牡，
以靜為下。故大國以下小
國，則取小國。小國以下
大國，則取大國。故或下
以取，或下而取。大國不
過欲兼畜人，小國不過欲
入事人。夫兩者各得所欲，
大者宜為下。

第六十章　治理大國，要像煎小魚那樣，不妄加攪動。用「道」來治理天下，鬼怪就發揮不了作用。不但鬼怪不起作用，即便有所發揮也無法傷人。不但鬼怪不能傷人，聖人也不傷人。兩者都不害民，天下就能平安無事。

第六十一章　大國只有像處在江河的下流，甘居雌性地位，才能統領天下。雌性常以安靜戰勝雄性，就在於她安靜而又能甘居卑下。所以，大國對小國謙下，就能取得小國的擁戴。小國對大國謙下，就能取得大國的信任。所以，謙下可以獲得擁戴，謙下可以被人信任。大國不過分要求領導小國，小國不過分要求事奉大國，大國小國都可以適當滿足各自的要求，大國尤其應該注意謙下。

治大國若烹小鮮 ── 大與小的智慧
一九八八年一月，當時的美國總統列根在國情諮文中，引用了老子的「治大國若烹小鮮」，舉國嘩然。小鮮者，小魚，煎烹小魚要非常小心，一大意很可能把小魚弄得爛碎。治大國亦然。大國容易消耗能量，容易四分五裂，易因強出頭而遭崩潰的命運，要把大國治理好，須更小心、審慎、低調，以求保全。

道者萬物之奧善人之寶不善人之所保美言
可以市尊行可以加人人之不善何棄之有故
立天子置三公雖有拱璧以先駟馬不如坐進
此道古之所以貴此道者何也不曰求以得有
罪以免耶故為天下貴

為無為事無事味無味大小多少報怨以德
圖難於其易為大於其細天下之難事必
作於易天下之大事必作於細是以聖人終不
為大故能成其大夫輕諾必寡信多易多
難是以聖人由難之故終無難矣

原文

道者，萬物之奧，善人之寶，不善人之所保。美言可以市尊，美行可以加人。人之不善，何棄之有？故立天子，置三公，雖有拱璧以先駟馬，不如坐進此道。古之所以貴此道者何？不曰，求以得，有罪以免邪？故為天下貴。

為無為，事無事，味無味。大小多少，報怨以德。圖難於其易，為大於其細。天下難事，必作於易；天下大事，必作於細。是以聖人終不為大，故能成其大。夫輕諾必寡信，多易必多難。是以聖人猶難之，故終無難矣。

第六十二章　「道」是萬物的主宰，是善人的法寶，惡人也受它的保護。得道之人，他美好的言詞可以贏得別人的尊敬，美好的品行可以使自己出人頭地。即使不懂為善的人，有甚麼理由拋棄「道」呢？所以天子即位，大臣就職，雖然有美玉在先、駟馬隨後的隆重禮儀，還不如把「道」作為獻禮。古時為甚麼要重視這個「道」？不是說有求即能得，有罪即能免嗎？所以被天下人重視。

第六十三章　把無為當作有為，把無事當作有事，把無味當作有味。把小看作大，把少看作多，即便是怨恨，也要用恩德去報答。解決困難，先從容易處着手；幹大事，先從細小處開始。天下的難事，必須從容易的做起；天下的大事，必須從細小的做起。因此，聖人始終不做大事，所以才能成就大事。輕易允諾別人的要求，勢必要失信；把事情看得過於容易，勢必會遇到很多困難。因此，聖人尚且重視困難，所以最終就沒有困難了。

「輕諾必寡信」——為人處事的箴言

老子把誠信作為人生行為的重要準則，提出了衡量誠信的標準。誠實守信是做人的基本原則，人不可輕下許諾，更不可言而無信。所以古人強調「一言九鼎」，言必信，行必果。今天，誠信更成為社會公德和構築現代生活秩序的基本元素之一，一個人要想在社會立足，幹出一番事業，就必須具有誠實守信的品德。弄虛作假，欺上瞞下，遲早要受到懲罰。

難是以聖人由難之故終無難矣

其安易持其未兆易謀其脆易泮其微易

散為之於未有治之於未亂合抱之木生於

毫末九層之臺起於累土千里之行始於

下為者敗之執者失之是以聖人無為故無敗

無執故無失民之從事常於幾成而敗之慎

終如始則無敗事矣是以聖人欲不欲不貴難

得之貨學不學復眾人之所過以輔萬物之

自然而不敢為

古之善為道者非以明民將以愚之民之難治

原文

其安易持，其未兆易謀，其脆易泮，其微易散，為之於未有，治之於未亂。合抱之木，生於毫末；九層之台，起於累土；千里之行，始於足下。為者敗之，執者失之。是以聖人無為，故無敗；無執，故無失。民之從事，常於幾成而敗之。慎終如始，則無敗事。是以聖人欲不欲，不貴難得之貨；學不學，復眾人之所過。以輔萬物之自然而不敢為。

第六十四章　（萬事萬物）穩定的時候容易保持，尚未萌生的時候容易對付，脆弱的時候容易分解，微小的時候容易散失。要在事件發生前就把它安排妥當，要在禍亂未發生以前就加以防治。幾個人才能圍起來的大樹，是由小樹苗長成的；九層的高台，是由一筐筐的泥土堆築起來的……；千里的遠行，是從伸腳邁步開始的。有作為就會有失敗，有所得就會有所失。因此聖人無所作為也不會失敗，無所得也就無所失。人們做事情，往往在快成功的時候失敗。當事情快要辦完的時候還能像開始時那樣謹慎，就不會前功盡棄。因此聖人想別人所不想的，不重視稀有的財物；聖人學別人所不學的，以挽救一般人所犯的過錯。以輔助萬物自然發展，不敢去妄加干涉。

千里之行，始於足下 —— 難得一顆平常心

成功的關鍵是甚麼？是恆心、毅力、耐心和一顆平常心。凡事都要從容易下手處做起，從眼前小事做起，再龐大的工程也要由小到大，由近至遠，一點一滴地去做。人們做事情，常常在快要成功的時候失敗，就是未能始終保持平常心，刻意強求，導致功虧一簣。

古之善為道者，非以明民，將以愚之。民之難治，以其智多。故以智治國，國之賊；不以智治國，國之福。知此兩者亦稽式。能知稽式，是謂玄德。玄德深矣，遠矣，與物反矣，然後乃至大順。

江海所以能為百谷王者，以其善下之，故能為百谷王。是以欲上民，必以言下之；欲先人以其言下之；欲先人，必以身後之。是以聖人處上而民不重，處前而民不害。是以天下樂推而不厭。以其不爭，故天下莫能與之爭。

原文

古之善為道者，非以明民，將以愚之。民之難治，以其智多。故以智治國，國之賊；不以智治國，國之福。知此兩者亦稽式。常知稽式，是謂玄德。玄德深矣，遠矣，與物反矣，然後乃至大順。

江海所以能為百谷王者，以其善下之，故能為百谷王。是以欲上民，必以言下之；欲先民，必以身後之。是以聖人處上而民不重，處前而民不害。是以天下樂推而不厭。以其不爭，故天下莫能與之爭。

94

第六十五章　自古以來，善於行道的人，不是使人民變得聰明，而是使人民變得愚蠢。人民之所以難統治，就是因為他們智巧太多。所以用智巧治國，是國家的災害；不用智巧治國，是國家的幸福。認識這兩種治國方法的區別就是一個法則。經常了解這些個法則就叫深遠的「德」，這個「德」又深又遠，和具體的事物一起返回到真樸的狀態，然後達到自然的境界。

第六十六章　江海之所以能使眾多河流歸往，是因為它善於處在河流的下游，這就是能成為眾多河流歸往的原因。因此要想統治人民，必須用言辭向人民表示自己的謙卑；想要領導人民，必須把自己的利益擺在人民之後。因此聖人治理天下，而人民不感到負擔；領導人民，而人民不覺妨礙。因此，天下人樂於推崇他，而不會厭棄。因為他不跟人爭，所以天下才沒有人能爭得贏他。

順應自然，有容乃大

水往下流，完全依照自然，不與任何東西抗爭，遇到阻擋便繞道而行。江海累積最多的水，因為地勢最低，居於最下流，故所有大水都匯集到這個地方。能夠包容、積累所有力量的，才是最大的力量。

天下皆謂我道大似不肖夫惟大故似不肖若肖久矣其細矣夫我有三寶保而持之一曰慈二曰儉三曰不敢為天下先夫慈故能勇儉故能廣不敢為天下先故能成器長今捨慈且勇捨儉且廣捨後且先死矣夫慈以戰則勝以守則固天將救之以慈衛之善為士者不武善戰者不怒善勝敵者不與善用人者為下是謂不爭之德是謂用人之力是謂配天古之極

原文

天下皆謂我道大，似不肖。夫唯大，故似不肖。若肖，久矣其細也夫！我有三寶，持而保之。一曰慈，二曰儉，三曰不敢為天下先。慈，故能勇；儉，故能廣；不敢為天下先，故能成器長。今捨慈且勇，捨儉且廣，捨後且先，死矣。夫慈，以戰則勝，以守則固。天將救之，以慈衛之。

善為士者不武，善戰者不怒，善勝敵者不與，善用人者為之下。是謂不爭之德，是謂用人之力，是謂配天，古之極。

第六十七章　天下人都對我說，「道」廣大，卻不像任何具體的東西。正因為它廣大，所以才不像任何具體的東西。假如「道」是具體的，那它早就很渺小了。我有三件法寶，掌握並保存着：一是慈愛，二是儉樸，三是不敢走在天下人的前面。慈愛就能產生勇氣，儉樸就能推廣致遠；不敢居於天下人之先，就能成為天下人的領袖。現在捨棄慈愛而求勇敢，捨棄節儉而求寬綽，捨棄後而去爭先，只有死路一條。說到慈愛，用它作戰就能勝利，用它守衛就能鞏固。天要幫助誰，就用慈愛來保護他。

第六十八章　善作將帥的，不逞勇武；善作戰的，不易被激怒；善打勝仗的，不爭強鬥勝；善用人的，對人謙虛。這叫做不與人爭的德行，這叫做利用別人的力量，這叫做符合自然的道理，這是自古即有的準則。

用兵有言吾不敢為主而為客不敢進寸而
退尺是謂行無行攘無臂仍無敵執無兵
禍莫大於輕敵輕敵者幾喪吾寶故抗兵
加哀者勝矣
吾言甚易知甚易行天下莫能知莫能行
言有宗事有君夫惟無知是以不我知也知
我者希則我貴矣是以聖人被褐懷玉

原文

用兵有言：「吾不敢為主而為客，不敢進寸而退尺。」是謂行無行，攘無臂，扔無敵，執無兵。禍莫大於輕敵，輕敵幾喪吾寶。故抗兵相加，哀者勝矣。

吾言甚易知，甚易行。天下莫能知，莫能行。言有宗，事有君。夫唯無知，是以不我知。知我者希，則我者貴。是以聖人被褐懷玉。

第六十九章　用兵的有這樣的話：「我不敢主動進攻而採取守勢，不敢前進一寸而要後退一尺。」這就是說，雖擺開陣勢，卻好像沒有陣勢可擺；雖然舉起臂膀，卻好像沒有臂膀可舉；雖然面對敵人，卻好像沒有敵人可對；雖然手握兵器，卻好像沒有兵器可持。沒有比輕視敵人更大的禍患了，輕敵幾乎喪失我的三寶。所以兩軍實力相當，悲憤的一方獲得勝利。

第七十章　我的話很容易了解，很容易實行。天下竟沒人懂，沒人實行。說話要有主旨，做事要有根據。只因為人們不了解這個道理，因此不能理解我。理解我的人稀少，能效法我的更為難得。因此聖人就好像外着布衣、懷揣美玉一樣，雖不為眾人理解，卻身懷大道。

以退為進，常勝之道

老子不進反退、不求強求弱的思想，往往易於被人誤解，以為是勸人消極，其實這是政治、軍事必有的大智慧。這智慧所表現的守，不是單純的守，而是守中有攻，先守後攻；所表現的退，不是消極的退，不是逆來順受，而是以退為進，退寸進尺。「柔弱」者能麻痹對方，給對方造成錯覺，而率先行動，過早地暴露重心和弱點，往往給對方創造擊敗自己的機會。

原文

知不知，上；不知知，病。夫唯病病，是以不病。聖人不病，以其病病，是以不病。

民不畏威，則大威至。無狎其所居，無厭其所生。夫唯不厭，是以不厭。是以聖人自知不自見，自愛不自貴。故去彼取此。

勇於敢，則殺，勇於不敢，則活。此兩者或利或害。天之所惡，孰知其故？是以聖人猶難之。天之道，不爭而善勝，不言而善應，不召而自來，繟然而善謀。天網恢恢，疏而不失。

第七十一章　知道了像不知道一樣，這很高明。不知道而自以為知道，就很糟糕。只因為充分認識自己的缺點，因此就沒有缺點。聖人是沒有缺點的，正因為他知道甚麼是缺點，所以才沒有缺點。

第七十二章　人民不再畏懼統治者的權威，那麼大禍大亂就要來臨了。不要逼得人民無所安居，不要斷絕人民的生路。只有不壓迫人民，人民才不會嫌棄他。因此聖人只求自知而不自我表現，只求自愛而不自居高貴。所以要拋棄後者保持前者。

第七十三章　勇敢而不顧一切，就會被殺死，做事小心謹慎，就可以存活。這兩種「勇於」有的得利，有的受害。天道所厭惡的，有誰能說得清原因？因此聖人也難以說清楚自然的規律，是不爭鬥而善於取勝，不說話而善於答應，不召喚而自動到來，看似遲緩而善於謀劃。天網廣大無邊，網孔雖稀，但從沒有遺漏。

跨越生死之線

勇敢是剛強之氣，是人類才有的積極心態。但若看不到客觀條件的要求，一定會災難臨身。死活是自然的力量，順其自然，不求表現，便不會有問題。自然生則生，自然死則死，生死便超越了，不再有想法了。沒有剛強之心，沒有求表現之行，便可以生得喜悅，死亦超脫。

繼然而善謀天綱恢恢疏而不失

民常不畏死奈何以死懼之若使民常畏死
而為奇者吾得執而殺之孰敢常有司殺者殺
而代司殺者殺是謂代大匠斲夫代大匠斲
希有不傷其手矣
民之飢以其上食稅之多是以飢民之難治以其
上之有為是以難治民之輕死以其上求生之厚
是以輕死夫惟無以生為者是賢於貴生
人之生也柔弱其死也堅強草木之生也柔脆
其死也枯槁故堅強者死之徒柔弱者生之徒
是以兵強則不勝木強則共堅強處下柔弱
處上

第七十四章　人民到了不怕死的地步，怎麼可以用死來威脅他們呢？假若人民經常怕死，對那些做壞事的人，我們就可以把他們抓來殺掉，這樣誰還敢作惡？殺人應由專司殺人者去執行。如果代替司殺人者執行任務，就好比代替木匠去砍伐木頭。代木匠砍木頭，很少有不砍傷自己的手的。

第七十五章　人民陷於飢荒，是因為統治者吞食的賦稅太多，因此陷於飢荒。人民難以統治，是因為統治者任意妄為，滋擾多事，因此難以統治。人民輕視死亡，是因為統治者貪求長生，奢侈無度，因此才不怕死。不過分看重生命的人，比過分看重的人高明。

第七十六章　人活着的時候身體柔軟纖弱，死後就僵硬了。草木活着的時候枝幹柔軟脆嫩，死後就乾枯了。因此，堅強是走向死亡之途，柔弱是走向長生之路。因此軍隊強大了就會衰滅，樹木強大了就會斷折。堅強處於劣勢，柔弱居於優勢。

最柔弱的生命力最堅強

老子認為，世上凡是剛強的東西都是屬於死的一類，凡是柔弱的東西都是屬於生的一類。嬰兒出生時，最柔弱，但也最有生命力；老人將死時，抗拒心最強，完全執着生命，卻充滿痛苦。所以，不表達強大的人，反而是有自信、生命力頑強的人；不斷表達自己強大的，反而生命力正在嚴重損耗。

天之道其猶張弓乎高者抑之下者舉之有
餘者損之不足者補之天之道損有餘以補不
足人之道則不然損不足以奉有餘孰能有
餘以奉不足於天下唯有道者是以聖人
為而不恃功成不處其不欲見賢耶
天下莫柔弱於水而攻堅強者莫之能勝以其
無以易之故柔勝剛弱勝強天下莫不知而莫
能行是以聖人云受國之垢是謂社稷主受國
不祥是謂天下王正言若反
和大怨必有餘怨安可以為善是以聖人執左
契而不責於人故有德司契無德司徹天道
無親常與善人

原文

天之道，其猶張弓歟？高者抑之，下
者舉之，有餘者損之，不足者補之。
天之道，損有餘而補不足。人之道則
不然，損不足以奉有餘。孰能有餘以
奉天下？唯有道者。是以聖人為而不
恃，功成而不處，其不欲見賢。

天下莫柔弱於水，而攻堅強者莫之能
勝，其無以易之。弱之勝強，柔之勝
剛，天下莫不知，莫能行。是以聖人
云：受國之垢，是謂社稷主。受國不
祥，是為天下王。正言若反。

和大怨，必有餘怨，安可以為善？是
以聖人執左契，而不責於人。有德司
契，無德司徹。天道無親，常與善人。

104

第七十七章　自然的規律不正像拉弓射箭嗎？弦位低了就抬高些，弦位高了就壓低些，弦拉得過滿就放鬆緩些，拉得不夠滿就把它繃緊些。自然的規律是減少多餘，彌補不足；人的準則卻不然，偏要減少不足的，來供奉有餘的人。誰會把有餘的拿來奉獻給天下不足的人？只有得道之人。因此，聖人推動了萬物的發展，卻不認為自己盡了力，取得了成功卻不居功，從內心裏不願意表現出自己的賢能。

第七十八章　普天之下沒有甚麼東西比水更柔弱的了，然而攻堅克強時沒有甚麼東西可以超得過它的，因為沒有甚麼東西可以取代它。弱能勝強，柔能克剛，這個道理天下沒有人不懂，卻沒有人依此去做。因此聖人說：能承擔全國的屈辱，才算得上國家的領導；能承擔全國的災禍，才能當天下的君王。符合真理的話，聽起來反而好像和真理相違背。

第七十九章　企圖和解深重的仇怨，必然還會有遺留的仇怨，這怎能算是妥善的解決辦法呢？因此聖人就好比是雖然拿着借據的存根，但並不強迫人家還債。有「德」之人就像只拿着借據的人那樣從容，無「德」之人就像只管收債的人那樣嚴苛。上天對人無所偏愛，經常幫助有德的人。

損有餘而補不足 —— 人道應取法於天道

社會的規則是極不公平的，處處可見到弱肉強食的情形。而自然的規律則不然，它是拿有餘來補不足，從而保持均平調和的狀態。社會的規則應該效法自然規律的均平調和，這就是老子人道取法於天道的社會意義。

小國寡民使民有什伯之器而不用使民重死
而不遠徙雖有舟車無所乘之雖有甲兵無所
陳之使民復結繩而用之甘其食美其服
安其居樂其俗鄰國相望雞犬之聲相聞
民至老死不相往來

信言不美美言不信善者不辯辯者不善
知者不博博者不知聖人無積既以為人己愈
既以與人己愈多天之道利而不害人之道
為而不爭

老子終

（原文）

小國寡民。使有什伯之器而不
用；使民重死而不遠徙；雖有舟
輿，無所乘之；雖有甲兵，無所
陳之。使民復結繩而用之。甘其
食，美其服，安其居，樂其俗，
鄰國相望，雞犬之聲相聞，民至
老死，不相往來。

信言不美，美言不信。善者不辯，
辯者不善。知者不博，博者不知。
聖人不積，既以為人己愈有，既
以與人己愈多。天之道，利而不
害；聖人之道，為而不爭。

106

第八十章　理想的國度應該是國小人少。即使有各種器具也不使用；使人民看重死亡而不想遷移遠方；雖有乘坐的必要；雖有武器裝備，沒有陳列的必要。使人民再度回到結繩記事的狀態。使人們吃得香甜，穿得漂亮，住得安逸，過得快樂。鄰國之間互相看得見，雞鳴犬吠之聲互相聽得着，但人民直到老死，都不互相往來。

第八十一章　真實的話不見得動聽，動聽的話不見得真實。善良的人不會巧言善辯，巧言善辯的人不善良。真正懂的人不會炫耀賣弄，炫耀賣弄的人不是真的懂。聖人沒有積蓄，卻盡力幫助別人，自己反而更富有；盡可能給與他人，自己反而更充裕。天運行的規律，是對萬物有利而不損害它們；聖人的行為準則，是為眾人做事而不與他們爭奪。

信言不美，美言不信 ── 真理只在寧靜中

語言是工具，是使用的，故必多變，必不穩定。真理是安靜的，是無言的。只有在思考時，才會體悟，這便是靜心冥想所得的功用。良藥苦口，忠言逆耳，真實的話大多不好聽，好聽的話多不真實，甜言蜜語是最大的毒藥。

小國寡民 ── 富有詩意的烏托邦

在這個小天地裏，社會秩序無需強制力量來維持，單憑個人純良的本性就可相安無事。因為沒有戰爭禍亂，沒有暴戾風氣，民風淳樸真實，人們沒有焦慮不安的情緒，故能安和樂利，恬淡無慾。

四 《道德經》書法珍品賞

筆法精美的《楷書老子道德經卷》 張 彬

鮮于樞（一二四六——一三零一）（關於鮮于樞的生卒年代，學術界觀點不一，本文從故宮博物院研究員王連起之說），是與趙孟頫齊名的元代大書法家。他字伯幾，號困學山民、虎林隱吏、直寄道人、西溪翁等，自稱漁陽（今北京北部）人。又因傳說鮮于一姓源於商代的箕子，故又自稱箕子之裔。鮮于樞博學多才，曾官帥府從事，三司史掾、太常寺典簿等職，中年後退隱於西湖之虎林。

元代書壇一「巨擘」

鮮于樞能詩善書，通音樂，精鑒賞，與趙孟頫同為元代書壇「托古改制」的主要倡導者，被並稱為元代書壇兩「巨擘」。他與趙孟頫一起力掃宋人書中「怒張筋脈」的浮躁淺露之流弊，提倡廣泛師法古人名跡，特別強調直接取資晉、唐書風。鮮于樞楷、行、草皆擅，尤以行草著稱。其楷書學虞世南、褚遂良，上溯鍾繇、王羲之；草書主要師法懷素、高閑。趙孟頫對他的書法十分推崇，曾說：「余與伯幾同學草書，伯幾過余遠甚，極力追之而不能及，伯幾已矣，世乃稱僕能書，所謂無佛出稱尊爾。」

鮮于樞執筆方法很有特點，使用獨特的迴腕法，懸腕作字；喜用狼毫，寫字強調骨力；行筆瀟灑自然，筆法婉轉遒健，氣勢雄偉迭宕，自成一格。同時代的袁褒說：「困學老人善迴腕，故其書圓勁，或者議其多用唐法，然與伯幾相識凡十五六年間，見其書日異，勝人間俗書也。」書法家陳繹也曾說：「今代唯鮮于郎中善懸腕書，余問之，嗔目伸臂曰：膽！膽！膽！」由此可見他敢於創新的精神。

何謂迴腕法、懸腕法？

迴腕法是書法中執筆的方法之一。迴腕法即書寫時，腕掌彎迴，手指相對胸前，故稱。執筆時腕肘高懸，能提能按，然不能左右起倒，有違常人的生理機能，故一般多不採用。

懸腕法亦是執筆法之一。手腕靈活與否對運筆至關重要，肘部不靠桌面，腕憑空懸起，稱為「懸腕」。懸腕能使肩部放鬆，全身之力由於無所障礙，才得集注毫端，點畫方能勁健。

天長地久天地所以能長
且久者以其不自生故能
長生是以聖人後其身而
身先外其身而身存非以
其無私耶故能成其私
上善若水水善利萬物又
不爭處眾人之所惡故幾

於道居善地心善淵與善

仁言善信政善治事善能

動善時夫惟不爭故無尤

持而盈之不如其已揣而

銳之不可長保金玉滿堂

莫之能守富貴而驕自遺

其咎功成名遂身退天之

道

載盈魄抱一能無離乎專

氣致柔能如嬰兒乎滌除

玄覽能無疵乎愛民治國

能無為乎天門開闔能為

雌乎明白四達能無知乎

112

不恃長而不宰是為玄德

三十輻共一轂當其無有

車之用埏埴以為器當其

無有器之用鑿戶牖以為

室當其無有室之用故有

之以為利無之以為用

摹古筆意　渾融蒼潤

鮮于樞真跡存世不多，尤以楷書作品最少，目前所知僅有《麻徵君透光古鏡歌》、《御史箴》、《遊高亭山記》、《老子道德經卷》以及一些題跋等數件，其中以《老子道德經卷》最為精彩，價值最高。

紙本《楷書老子道德經卷》所寫僅有《道德經》上卷，從「天長地久」開始，不具名款。作為鮮于樞現存墨跡中唯一的精工楷書長篇，其書法特點如下：

（一）**體勢修長，結構嚴謹**。在書法作品中，每個字間架結構的安排，都關係到整個書體形象。鮮于樞作為元代書壇改革的領袖之一，其書帶有明顯的摹古意味。正如趙孟頫評價其《行楷御史箴》時所說，「伯幾筆筆皆有古法，足為至寶」。此篇書法，仿虞世南而書，從總體上看，用筆豐富細膩，結體工穩緊密，點畫修短合度。

虞世南是誰？

虞世南（五五八——六三八），是唐代著名書法家。他字伯施，越州餘姚（今屬浙江）人。官至秘書監，封永興縣子，故世稱「虞秘監」、「虞永興」。虞世南幼年學書於王羲之七世孫、著名書法家智永，受其親傳，妙得「二王」及智永筆法，筆勢圓融遒勁，外柔而內剛。

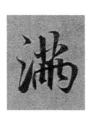

轉折提頓有致

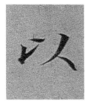

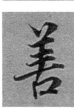

牽連精緻入微

（二）筆法清爽勁利，又不失圓潤遒美之態。與鮮于樞早年的作品相比，《楷書老子道德經卷》書風渾融蒼潤，屬其中年佳作。通覽全篇，筆力蒼勁，從中可看出鮮于樞行筆的主要特點：下筆折鋒入畫，收筆頓挫藏鋒，如第七行的「故」、第十六行的「離」、第十八行的「國」、第三十行的「難」等字，骨力外拓，方中寓圓；轉折處作搭筆，提頓有致，如第一行的「地」、第二行的「且」、第二十五行的「用」等字；牽連精緻入微，秋絲繚繞，如第一行的「以」、第八行的「善」、第十二行的「滿」等字。

筆法清爽勁利

（三）**疏朗有度，通篇如一。**《楷書老子道德經卷》是鮮于樞楷書中篇幅最長的作品，洋洋二千餘言，卻通體如一筆書，如清代顏世清在卷後跋中所講，「精好完整，世界恐無第二」。這種通篇疏朗一致的風格，盡顯鮮于樞在駕馭字體大小、間距方面爐火純青的精深造詣，和書寫時的刻意與精心。

尤其值得一提的還有《楷書老子道德經卷》卷後清人翁方綱的題跋。翁方綱（一七三三——一八一八），字正三，一字忠敍，號覃溪，清代大興（今屬北京）人。翁氏博學多才，於金石、書畫、詩詞等皆有所長，與劉墉、成親王永瑆、鐵保並稱「乾隆四家」。這篇題跋，行書靈動恣肆，行筆灑脫，柔潤流暢，亦是不可多得的書法佳作。

（本文作者是故宮博物院館員、古書畫專家。）

甚麼是折鋒、藏鋒、搭筆、牽連？

折鋒，也叫折筆，是楷書筆法之一，方筆多用之。即作橫畫時，筆鋒欲左先右，往右回左，斷然改變行筆方向，故易顯露棱角；作直畫時，上下亦然。

藏鋒即是將筆鋒藏於點畫中間，不露痕跡。

搭筆是筆畫轉折處的運筆方法，即橫畫結束時先提筆，再落筆轉入豎畫。

牽連指點畫間的連接，有的以細絲連接，有的則筆斷意連，使點畫顧盼生動。

溪陽太常与趙承旨同時以書名世而世間所傳真迹最少錢塘黃秋盦藏有伯幾書梅花賦卷壬子之春按試濟上飯於秋盦召廨于漢中適携松雪書天冠山廿八詩手卷與之對看覺梅花賦神氣輕弱迥非趙北霤常時何以齊名乎此心甚訝之耿~数歲矣今見

書道流經上車卷殘本天然道媚真滑永興河南神骨直當上遡右軍正派松雪當遊庑耳眼不与秋盦並凡所對論此展既二句之大華吾皆輕讚説美磐姑系数詆於卷後以識墨緣嘉慶六年歲在辛酉春二月廿有四日北平翁方綱

《楷書老子道德經卷》題跋

工穩精謹的《隸書老子道德經卷》

王連起

隸書起於秦而興於漢，上承篆書，下啟楷書，由於其更適應於筆法的豐富變化，使書法能脫離對文字變遷的依附而逐漸走向獨立自覺的藝術發展，所以為歷代書法家重視。最初的隸書即漢隸，其筆意是「以峭激蘊紆餘，以倔強寓款婉」，其蠶頭燕尾，左波右磔，依然是篆書「委備」的內隱和含蓄。而楷書形成並成為通用書體後，隸書的體勢和波磔則是有意倣效前人，很難有漢隸的自然淳厚。因為楷書用筆結體的平直舒展，會時時自覺或不自覺地流露出來，從而顯得平板、單薄和雕刻，唐人隸書已不能免。這一點，在我們欣賞隸書書法時，是能感覺到的。

吳叡的《隸書老子道德經卷》卻是難得的隸書珍品。

吳叡（一二九八——一三五五），字孟思，號雲濤散人，浙江錢塘人，寓居崑山。他是元代著名篆刻家吾丘衍的弟子，少好學，工翰墨，尤精篆隸，晚元一

118

些書寫篆隸的書法家如褚奐尋等，多出其門。吳氏傳略見劉基《誠意伯文集》卷八《吳夢思墓誌銘》，今傳世墨跡有篆書《千字文》、《九歌》、《題蘇軾杜詩帖》，隸書則僅見《離騷》及此《道德經》。書此卷時，吳叡時年三十八歲。

元人蔡宗禮跋吳叡篆書《千字文》云：「篆隸之法，自古難工，漢唐以來，作者屈指可數。國朝得名者，則有承旨趙松雪公、侍御鄱陽周公、待制京兆杜公、宣尉白野泰公、郡守臨川楊公、濮陽孟思吳君，此數人耳。片紙隻字，流傳至今，已為罕得。」這卷作於元順帝元統三年（一三三五）的《隸書老子道德經卷》即是難得的吳氏隸書真跡珍品。此卷筆法方圓互見，結體整齊劃一，雖依唐人筆意而實有漢隸風規。；通篇用筆工穩精緊，五千餘字一氣呵成，首尾一筆不懈，可見其功力之不凡。

此卷前有白描《老子授經圖》，清內府乾隆、嘉慶等印璽，都鈐在畫圖上，可見當時是為畫而收藏。但是，畫上盛懋款識是偽跡，畫亦非盛氏手筆。

（本文作者是故宮博物院研究員、古書畫專家。）

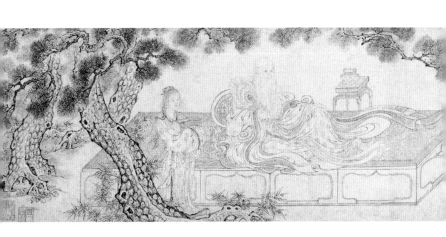

老子
道經

道可道非常道名可名非常名天地之始有名
萬物之母常無欲以觀其妙常有欲以觀其徼此兩
者同出而異名同謂之玄玄之又玄眾妙之門

天下皆知美之為美斯惡已皆知善之為善斯不善

故有無相生難易相成長短相形高下相傾音聲

相和前後相隨是以聖人處無為之事行不言之教

萬物作焉而不辭生而不有為而不恃功成而不居

夫惟不居是以不去

不尚賢使民不爭貴難得之貨使民不為盜不見

可欲使民心不亂是以聖人之治虛其心實其腹弱

其志強其骨使民無知無欲使夫知者不敢為也為

無為則無不治

之先

天地不仁以萬物為芻狗聖人不仁以百姓為芻狗

天地之間其猶橐籥乎虚而不屈動而愈出多言數

窮不如守中

谷神不死是謂玄牝玄牝之門是謂天地根綿綿若

存用之不勤

天長地久天地所以能長且久者以其不自生故能

長生是以聖人後其身而身先外其身而身存非以

其無耶故能成其和

上善若水水善利萬物而不爭處衆人之所惡故幾

於道居善地心善淵与善人言善信政善治事善

能動善時夫唯不爭故無尤

持而盈之不如其已揣而銳之不可長保金玉滿堂

莫之能守富貴而驕自遺其咎功成名遂身退天之

道

隸書是從篆書過渡到楷書的一種中介性的書體。從結構上說，它跟篆書距離較遠，而與楷書則較近；因此，隸書雖然不是法定的通行文字，但在社會上還有很大的流通面。從用筆上說，它承傳了篆書渾重古樸的特點，同時也作了可喜的變化和發展，線條富有質感，很優美耐看。隸書因為具備了實用和美觀的條件，比篆書易識，而比楷書古雅，所以匾額、簽題等等，都常常使用它。

隸書，在秦代原是徒隸們所用的「以趨約易」的一種俗體字。傳說是秦朝獄吏程邈為應付繁急的公務，根據民間流通的書寫簡易的字體整理而成。秦隸跟漢隸，結構好些是相同的，不僅僅限於把篆書的圓轉勾連改寫成方折蕭散，求其用筆的省略和方便而已。

隸書又別有「史書」、「左書」和「八分」的異名。所謂「史書」，王先謙在補註《漢書·元帝紀讚》：「元帝多材藝，善史書」時曾引錢大昕的解釋說：「蓋史書者，令史所習之書，猶言隸書也，善史書者謂能識字作隸書耳。」取名以所習用之人，跟隸書的道理是一樣的。那「左書」該怎樣理解呢？左、佐古通，衛恆《四體書勢》和段玉裁《說文解字註》都認為是隸書簡捷，「可以佐助篆書所不逮」。但許慎《說文敘》指明「左書」是新莽時代的六書之一，那時，隸書早已取代了篆書的地位，成為社會上通行的書體，已經不是甚麼佐助篆書了。它的得名，可能跟「隸書」、「史書」的情況相像。按漢代有「書佐」一職（見《西嶽華山廟碑》），原屬比較低級的書吏，其工作乃負責書寫，「佐書」之名，很可能由此而來。至於「八分」，那是漢魏間才出現的別名。「隸」與「八分」的名實之辯，由來已久，要細談得另文詳為探究，這裏只簡單表述個人的看法。一般的說法以為，筆勢斂束無波的叫做「隸」；筆勢舒展，左波右磔的叫做「八分」。其實，漢

123

魏之際，人們之所以另創「八分」之名，其目的並不是為了區別筆勢有無波勢挑法，只是一種比原來的隸書更方便易寫的俗體字（楷書的雛形）出現了。老隸書早已登上大雅之堂，而新創的別無「蠶頭雁尾」的民間俗字，它比起老隸書的聲價來自然要低得多，自宜以近世「俗」者稱「隸」，而另給老隸書安上一個新的名號「八分」。《說文》說：「八，別也，象分別相背之形。」「分，別也，從八從刀，刀以分別物也。」很顯然，這是根據老隸書的結體用筆特點而取名的。顧藹吉的《八分考》說：「自鍾王變體，謂正書（楷書）為隸書，因別有八分之名。」這種說法是正確的。我以為，「八分」作為隸書的別名，有無挑法的都不必過份拘泥，如篆書、楷書，不是也有結體用筆都相去很遠的作品嗎？可是，它們仍是屬於原來的那種書體。「八分」在歷史上只是一個相當短暫的名詞，人們把兩漢波勢挑法或強或弱的書體長期以來都統稱之為「隸書」，我想，尊重「約定俗成」的原則，重視歷來的習慣，這應該是得到肯定的。

關於隸書的問題，已簡述如上。下面想談談寫隸書的一些方法。

隸書作為一種源遠流長的書體，不同時代有不同的風格。漢代不但是隸書的成熟時代，同時也是隸書書法登峰造極的時代。從傳世的兩漢木簡和石刻可以看出，西漢的隸書用筆較圓轉，結體廓落勁崛、參差錯落，很有奔放的風致；東漢以後，隸書筆勢展拓而帶方折，搖曳多姿，結體雖然不減豪邁之氣，但點畫俯仰已具一定的規範，有法而不拘，或方整，或散逸，或雄厚，或秀勁，像《石門頌》、《張遷碑》、《禮器碑》等等，真是姿態萬千、各臻其妙。

學習隸書，應以漢人為典範。曹魏隸法，雖規行矩步，而失之呆板乏味。唐隸風格也不高，玄宗所書《石台孝經》和《紀泰山銘》，筆勢似乎磅礡，但有肉無骨，難免癡肥之病；即以當時寫隸著名的韓擇木、張廷珪、蔡有鄰等而論，或瘦弱，或癡肥，共同的毛病是用筆拖沓，殊欠勁利樸茂之趣。明末清初，如石濤、鄭簠、陳恭尹、朱彝尊、王時敏等，他們的隸書，非漢非唐、用筆飄逸、結體

125

魯相韓敕造孔廟禮器碑

碑刻於東漢永壽二年（156 年），此拓本為明拓，節選兩頁。碑石在山東曲
阜孔廟，碑文為讚頌魯相韓敕整修孔廟、建造禮器之事。書風細勁雄健，
端嚴而峻逸，歷來被推崇為隸書極則。

祖桓邊蔡禁違
骨餘宅廟更佛
二輿朝車廄喜

蕩陰令張遷碑

碑刻於東漢中平三年（186 年），此拓本為明初拓，節選兩頁。碑石現藏泰安岱廟，碑文是張遷的門生故吏為其立的頌表。筆致樸質古拙、遒勁靈動，被譽為漢隸典範之一。

周周宣王中興

有張仲以孝友

為行披覽詩雅

蕭散，也算新標獨樹。有清一代，以橫平豎直、偶作險筆取勝的，最突出的是伊秉綬，其次有桂馥、黃易、黃鑰、彭泰來、劉華東等。基本上師法唐人，而參以漢法、卓然成家的，有鄧石如；之外，趙之謙、吳熙載等亦屬此類，不過他們精通金石，唐隸的缺點能夠知所揚棄，所以寫來並不入俗。走怪異一路的，楊峴用草法入隸，結構亦不遵常軌，但嫌寡薄；金農之隸書寬橫而細豎，雖厚重而不舒展；陳鴻壽用筆結體都割裂湊拼，自應有怪妄之譏。在隸書書法的歷史長河中，廣東的林直勉是值得大家重視的一位書家，他能匯集漢隸之長而自出機杼，筆力沉渾，結構於謹嚴中而寓逸氣，可說是遙接漢隸真傳的一位出色人物。

（本文原載於《藝林叢錄》第十編，此處有刪節。）

作者是香港當代著名金石書法家。）

時代	發展概況	書法風格	代表人物
原始社會	在陶器上有意識地刻畫符號		
殷商	文字已具有用筆、結體和章法等書法藝術所必備的三要素，主要文字是甲骨文，開始出現銘文。	商朝的甲骨文刻在龜甲、獸骨上，記錄占卜的內容，又稱卜辭。筆畫粗細、方圓不一，但遒勁有力，富有立體感。	
先秦	鑄刻在青銅器上的金文盛行。	金文又稱鐘鼎文，字型帶有一定的裝飾性。受當時社會因素影響，出現書不同文的現象。雖然使用不方便，但使得文字呈現出多種多樣的風格。	
秦	秦統一六國後，文字也隨之統一。官方文字是小篆。	小篆形體長方，用筆圓轉，結構勻稱，筆勢瘦勁俊逸，體態寬舒，主要用於官方文書、刻石、刻符等。	李斯、趙高、胡毋敬、程邈等。
漢	漢代通行的字體約有三種，篆書、隸書和草書。其中隸書是漢代的主要書體。	西漢篆書由秦代的圓轉逐漸趨向方正，東漢篆書體勢方圓結合，用筆遒勁。隸書筆畫中出現了波磔、提按頓挫、起筆止筆，表現出蠶頭燕尾波勢的特色。草書中的章草出現。	史游、曹喜、崔寔、張芝、蔡邕等。
魏晉	書體發展成熟時期。各種書體交相發展，在隸書的基礎上，演變出楷書、草書和行書。書法理論也應運而生。	楷書又稱真書，凝重而嚴整；行書靈活自如，草書奔放而有氣勢。出現劃時代意義的書法大家鍾繇和「書聖」王羲之。	鍾繇、皇象、索靖、陸機、王羲之、王獻之等。